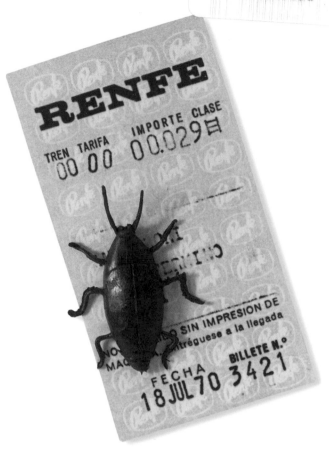

18 de juliol [*18 de julio—July 18*], 1969 (1982). Insecto de plástico y billete de tren (tinta impresa sobre papel)—Plastic insect and train ticket (ink printed on paper). Ed. 10/10. Colección MACBA. Consorcio MACBA. Fondo Joan Brossa. Depósito Fundació Joan Brossa. © Fundació Joan Brossa, VEGAP, Barcelona, 2021

Exposición organizada por el MACBA, Museu d'Art Contemporani de Barcelona, en colaboración con el Museo Universitario Arte Contemporáneo, MUAC, UNAM Ciudad de México

—

Exhibition organized by MACBA, Museu d'Art Contemporani de Barcelona, in collaboration with the Museo Universitario Arte Contemporáneo, MUAC, UNAM, Mexico City

Con el apoyo de—With the support of

En colaboración con—In collaboration with

Catalogación en la publicación UNAM. Dirección General de Bibliotecas

Nombres: Brossa, Joan, 1919-1998, autor. | Grandas, Teresa, autor. | Romero, Pedro G., 1964-, autor. | Bordons, Glòria, autor. | Brownbridge, Sue, traductor. | Lorés, Maite, traductor. | Myers, Robin, 1987-, traductor.

Título: Poesía Brossa : imagen, texto y performatividad = Brossa poetry : image, text and performativity / textos-texts, Joan Brossa, Teresa Grandas, Pedro G. Romero, Glòria Bordons ; traducción-translation, Sue Brownbridge, Maite Lorés, Robin Myers.

Otros títulos: Brossa poetry : image, text and performativity.

Descripción: Primera edición = First edition. | Ciudad de México : Universidad Nacional Autónoma de México, Museo Universitario Arte Contemporáneo : Editorial RM, 2021. | Texto en español e inglés. | "Publicado con motivo de la exposición *Poesía Brossa* (30 de octubre de 2021 al 27 de marzo de 2022) MUAC, Museo Universitario Arte Contemporáneo. UNAM, Universidad Nacional Autónoma de México, Ciudad de México; (21 de septiembre de 2017 al 25 de febrero de 2018) MACBA, Museu d'Art Contemporani de Barcelona. Publicación derivada del libro *Poesía Brossa*, editado por el MACBA Museu d'Art Contemporani de Barcelona." —Colofón

Identificadores: LIBRUNAM 2107253 (impreso) | LIBRUNAM 2107286 (libro electrónico) | ISBN (impreso) (UNAM) 978-607-30-4949-8 | ISBN (impreso) (RM Verlag) 978-84-17975-89-0 | ISBN (libro electrónico) (UNAM) 978-607-30-4940-5

Temas: Brossa, Joan, 1919-1998 — Exposiciones. | Poesía experimental catalana — Exposiciones. | Poesía visual catalana — Exposiciones. | Surrealismo — México — Exposiciones.

Clasificación: LCC PC3941.B65.Z646 2021 (impreso) | LCC PC3941.B65 (libro electrónico) | DDC 849.9154—dc23

Primera edición—First edition 2021
D.R. © UNAM, Universidad Nacional Autónoma de México
Av. Universidad 3000, Ciudad Universitaria, 04510, Coyoacán, Ciudad de México
MUAC, Museo Universitario Arte Contemporáneo
Insurgentes sur 3000, Centro Cultural Universitario, Coyoacán, 04510

D.R. © de los textos, sus autores y —the authors for the texts and Fundación Brossa
D.R. © de la traducción, sus autores—the translators for the translations
© de las obras—for the works Fundació Joan Brossa, Ferran Freixa, VEGAP, Barcelona, 2021
© de las fotografías—for the photos Tony Coll (portada y—cover and p. 47); Fotogasull (pp. 1, 6, 8, 22, 35-36, 42, 72-89, 94-98, 102); Ferran Freixa (pp. 90-93).
© RM Verlag S.L.C/Loreto 13-15 Local B, 08029, Barcelona, España
© Editorial RM, S.A. de C.V.
www.editorialrm.com
RM #437

ISBN UNAM 978-607-30-4949-8
ISBN RM 978-84-17975-89-0

Impreso y hecho en México—Printed and made in Mexico

Poesía Brossa Poetry

Imagen, texto y performatividad
Image, Text and Performativity

MUAC · Museo Universitario Arte Contemporáneo, UNAM

ODA

Oda [*Ode*], 1970. Tinta impresa sobre papel—Printed ink on paper. *Poemes per a una oda.*
Barcelona, Saltar i Parar, 1970, hoja—sheet 26r. Colección MACBA. CED. Fondo Joan Brossa.
Depósito del Ayuntamiento de Barcelona. © Fundació Joan Brossa, VEGAP, Barcelona, 2021

Sobre malabarismos poéticos

—

Teresa Grandas

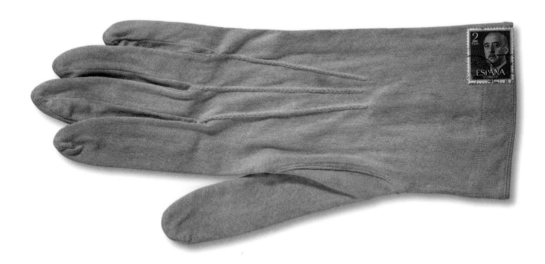

Guant correu [*Guante correo—Mail Glove*], 1967. Guante de algodón y sello—Cotton glove and stamp. Colección MACBA. Consorcio MACBA. Fondo Joan Brossa. Depósito Mercè Centellas. Legado Pepa Llopis. © Fundació Joan Brossa, VEGAP, Barcelona, 2021

Crec que el poeta actual ha d'ampliar el seu camp, sortir dels llibres i projectar-se amb un seguit de mitjans que li dóna la societat mateixa i que el poeta pot fer servir com a vehicles insòlits, tot injectant-los un contingut ètic que la societat no els confereix. D'aquí arrenquen les experiències de la poesia visual que, per a mi, esdevé la poesia experimental pròpia del nostre temps. La recerca d'un nou terreny entre ellò visual i allò semàntic.[1]

Joan Brossa, 1987

En 1937, Joan Brossa publicó su primer texto, titulado "Infiltración". Se trataba de una pequeña narración sobre una incursión en territorio enemigo durante la guerra, que se publicó en *Combate*, el boletín de su división: Brossa participó en la Guerra Civil Española en el bando republicano, el que perdió. A lo largo de toda su trayectoria se posicionó contra el fascismo. Ochenta y dos años después de finalizar la contienda y del comienzo de la larga dictadura de Franco, presentamos en México la exposición *Poesía Brossa*; precisamente en el país que no sólo acogió a una gran parte del exilio español amenazado por el nuevo régimen, sino que nunca reconoció al gobierno de la insurrección militar y, en vez de ello, apoyó a la Segunda República Española. Tras la guerra, y rompiendo con las expectativas familiares que le impulsaban a entrar en la banca para lograr un empleo seguro, Brossa se dedicó a vender libros a domicilio. En aquel ambiente de censura, calificado por el propio Brossa como de "anemia cultural", vendía publicaciones prohibidas, introducidas clandestinamente, de editoriales mexicanas y argentinas. Su nueva profesión fracasó en el intento, pero sirvió para nutrir su biblioteca personal. Curiosamente, se dice que Brossa nunca "trabajó", pero si bien nunca tuvo un trabajo convencional, su grandísima producción evidencia lo contrario. Desde 2011, el MACBA atesora su archivo y biblioteca, junto a un buen número de obras suyas.

Brossa era catalán, y escribió en catalán cuando ésta era una lengua que no se podía emplear públicamente —aunque en el

—

1— "Creo que el poeta actual debe ampliar su campo, salir de los libros y proyectarse con una serie de medios que le da la sociedad misma y que el poeta puede utilizar como vehículos insólitos, inyectándoles un contenido ético que la sociedad no les confiere. De aquí arrancan las experiencias de la poesía visual que, para mí, es la poesía experimental propia de nuestro tiempo. La búsqueda de un nuevo terreno entre lo visual y lo semántico".

ámbito familiar y doméstico siempre se siguió utilizando, en la enseñanza, la administración y los medios de comunicación se empleaba forzosamente el castellano—. Brossa eligió escribir en catalán, pero no la lengua culta y algo arcaica que la alta literatura preservaba, sino el habla de la calle, el lenguaje menestral de la ciudad, como lo calificaría Pere Gimferrer. Brossa se nutre de lo cotidiano, de la ironía y el sentido del humor, para denunciar la crueldad del régimen de Franco y la falsedad de la iglesia católica, para rasgar y demoler la sociedad burguesa y el mercado en que convierte todo. Brossa graba una retransmisión de radio ficticia, satírica y anticlerical, de un ballet libidinoso que hipotéticamente se estaba representado en el Gran Teatre del Liceu bajo el título de *West Side Story Vaticano*.[2] Al modo de los locutores de la época y emulando las emisiones del noticiario oficial del régimen, narra las peripecias de personajes conocidos de la jerarquía eclesiástica del momento en un programa cómico. La postura anticlerical de Brossa está muy presente en su trabajo. Precisamente en México, en 1971, el número 22 de la revista *Nous horitzons*, dirigida por Manuel Sacristán y vinculada al Partit Socialista Unificat de Catalunya, publicó cuatro sonetos y una oda que, a causa de la censura, no se habían incluido en el libro *Poesía rasa. Tria de llibres (1943-1959)*; entre ellos, "L'esglèsia católica española" [La iglesia católica española] y "Els mussols del Vaticà" [Los buhos del Vaticano], escritos "en una época en la que la opresión teocrático-fascista era especialmente virulenta" (según Sacristán). En relación a ese estado opresivo aparece el escarabajo, un insecto enigmático que a Brossa le interesa porque le apasiona el arte egipcio. Brossa compraba escarabajos de plástico en la tienda El Ingenio, un comercio de Barcelona que hasta hace poco ofrecía juegos de magia y espectáculo, y figuras de cartón piedra. En la obra *El planeta de la virtud* (1994) los escarabajos surgen desde la derecha ("la mierda", decía, "siempre viene de la derecha"), y se expanden como una plaga. Hay, asimismo, una crítica velada al mundo occidental, que lo considera un animal desagradable, relacionado con la "brossa", la suciedad en catalán.

Una larga tradición crítica fundamentada en lo irónico y lo mordaz precede al trabajo de Brossa, pero quisiera recordar dos

—

2— Lluís Permanyer sitúa esta retransmisión como parodia del 35º Congreso Eucarístico Internacional que se celebró en Barcelona en el año 1952. En el programa de radio *Versió RAC1* emitido el 5 de enero de 2018.

antecedentes relevantes. En primer lugar, el humorista y carica-
turista Bon, creador en Madrid de la primera academia para tontos
del país, de los juegos de manos por radio y de las caricaturas
sonoras; autor de las conferencias mudas —"comprensibles para
todos los pueblos, el verdadero esperanto", con propiedades
curativas contra la neurastenia y el estreñimiento—, pero tam-
bién conferenciante para niños y autor, por qué no, de confe-
rencias normales. Bon destacaba la simplicidad y economía del
humorismo, su enorme elasticidad y la capacidad de "plasmar
de mil maneras distintas una sola personalidad" y de estilizar la
vida. En cuanto a la caricatura, la explicaba como un ejercicio
de simplificación basado en un efecto ortopédico: "Nuestra
misión social es la de señalar los defectos para corregirlos".

Si Bon se afirmaba irónicamente como humorista sin conocer
lo que fuera tal cosa, Brossa siempre se definió como poeta,
pero sin poner límites, entendiendo la poesía como forma de
vida, como una experimentación constante, abierta y plural,
en la que el humor y la ironía eran esenciales. En Madrid, Bon
acudió a peñas literario-humorísticas de la Sagrada Cripta del
Pombo, presidida por Ramón Gómez de la Serna, otro referente
brossiano. Gómez de la Serna hacía trajes poemáticos y había
escrito *El libro mudo* en 1910, de la misma manera que Bon
daba sus conferencias mudas o que Brossa escribió *Sord-mut*
[*Sordomudo*], una obra en un acto dedicada a Arnau Puig: "ACTE
ÚNIC/Sala blanquinosa. Pausa/TELÓ/20 de noviembre de 1947."[3]
En su célebre monólogo *El orador o la mano* (1928),[4] Ramón
Gómez de la Serna reflexionaba, con toda la seriedad que le
permitía su ácrata humor, sobre las prótesis que ampliaban las
perspectivas de disertación del orador. Bon y Ramón Gómez de
la Serna son claros referentes de una promiscuidad anticipa-
toria de la escritura de la realidad que va más allá de los límites
establecidos. Lo inclasificable, la escritura sin género, la ora-
toria del gesto, el uso del humor y la caricatura como formas de
subversión y coherencia. ¿Quién no recuerda el monólogo en
un trapecio o la conferencia sobre un elefante de Gómez de la
Serna, o la brillantez de sus greguerías?[5] Los malabarismos de

—

3— "ACTO ÚNICO/Sala blanquecina. Pausa/TELÓN/20 de noviembre de 1947".

4— Película dirigida por Feliciano Manuel Vitores.

5— Las greguerías, inventadas por Gómez de la Serna, son semejantes a los afo-
rismos. Según el autor: "humorismo + metáfora = greguería".

Brossa beben de esas fuentes. Es posible que la cuestión resida en el desplazamiento de la cualidad simbólica del objeto-arte al objeto común, en deslizar la coartada de lo artístico al campo de lo real, si por realidad entendemos lo cotidiano, las imágenes y el lenguaje de la calle, en lugar de las convenciones a las que atiende la alta cultura. Pero no hablamos ya de una cultura popular, sino de una cultura en la que lo popular es parte intrínseca de su naturaleza.

En el Barri Xino (Barrio chino) de la Barcelona de los años veinte y treinta del siglo pasado, el cabaret había quedado como reducto de las clases populares, un espacio de provocación participativo "tabuizado por la burguesía y por lo tanto integrado e institucionalizado, reconvertido en espacio marginal: o se intelectualiza [...] o se sexualiza. [...] Aunque el erotismo del cabaret va a conjurar el sexo".[6] El cabaret, el teatro de variedades, se había dejado para las clases populares al no satisfacer "la vanidad de la burguesía", como decía Brossa. Para nuestro poeta, el interés por el cabaret, y especialmente por el *striptease*,[7] reside no tanto en la revista convencional que dice todo desde el escenario, sino en la utilización de la metáfora y la imaginación para dialogar con el público, para interpelarle. El término *striptease*, *effeuillage* en francés, tiene una doble connotación en inglés (*strip*, desnudar; *tease*, provocar): es un acto de transformación efectuado a la vista del espectador. "Me interesa el aspecto ritual de una persona que se desnuda, soporte que ya tiene su magia, pero me propongo darle otra dimensión poética sin la cual no concibo el espectáculo".[8] La magia, fundamental en toda la obra de Brossa, perturba la interpretación de lo real y aparente de las cosas.

Esta magia se produce como inclusión, en el lenguaje teatral, de un elemento proveniente de la cultura popular que se centra en descubrir el cuerpo desnudo, cuando la desnudez está prohibida por obscena.[9] Brossa contraviene el orden fascista establecido y la moral católica de España durante la dictadura de Franco,

—

6— Jordi Mesalles, "El cabaret", *El Viejo Topo*, núm. 55, abril de 1981, p. 60.

7— En 1992 se publican en México tres piezas breves del *Striptease* de Brossa en una edición bilingüe catalán-chontal, lengua indígena de origen maya, en traducción de Isaías Hernández Isidro. *Tramoya: Cuaderno de Teatro*, núm. 30, enero-marzo, 1992, pp. 76-78.

8— Mesalles, "El cabaret", *op. cit.*, p. 63.

9— Brossa escribe los "Strip-tease i teatre irregular" entre 1966 y 1967.

pero también hay un gesto de insubordinación al propio lenguaje del *striptease*, pues el objetivo no es tanto el cuerpo desnudo sino el juego de "poner al descubierto" nuevamente lo que está por aparecer —el as de bastos del *Striptease Català*, en alusión a la represión dictatorial—, en una suerte de prestidigitación. Brossa entiende el cabaret como una expresión antirretórica, como una acción. El acto de desaparición (de la ropa en el caso del *striptease*) se produce en el texto, en la imagen, en la voz, en el gesto, en el rol y en la configuración del lenguaje; pero lleva implícito el acto de aparición de otros textos, imágenes, voces, gestos, roles, lenguajes (del cuerpo, del atrezo, de las cartas, del as de bastos) y significados.

Brossa reclama un espacio actual no sólo para el cabaret, sino para el conjunto de su trabajo. Se trata de evitar la nostalgia y agitar los lenguajes. Decía de sus comienzos: "Empecé experimentando con la poesía y busqué la tercera dimensión del poema: el movimiento. Mis primeras obras de teatro eran en realidad poemas escenificados, el montaje estaba incluido en el mismo poema. Por otra parte, desde pequeño siempre me ha apasionado el ilusionismo. En todas las cosas que aisladamente me han interesado a lo largo de mi vida, les he encontrado un punto en común y las he ido incorporando a mi obra. Esto ha pasado con los géneros parateatrales: el ilusionismo, las sombras chinescas, el ritual, etc. [...] Hice también experiencias de cambiar la relación entre actor y espectador, el actor hacía de conductor del espectador. A estas propuestas las llamo acciones-espectáculo".[10] También sometería la magia de los juegos de manos al mismo proceso, cambiando "las explicaciones rutinarias de los prestidigitadores, manteniendo el clima de imaginación ligado a su actividad insólita, coger un objeto y hacerlo desaparecer, cambiar el color de un pañuelo, tiene mucho que ver con la poesía".[11] Y en ello se incluye la metáfora, el dejar entrever para dar lugar al diálogo.

El transformismo bebe del filme *Metamorfosis* de Segundo de Chomón, del que Brossa extraerá la escena de la mutación del vaso de cristal en llama y humo. Pero especialmente se impregna de Fregoli, el transformista italiano que era capaz de convertirse en cien personajes en un mismo espectáculo, pero sin dejar de mostrarse a sí mismo y de evidenciar su cambio de roles: sin

—

10— Mesalles, "El cabaret", *op. cit.*, p. 62.

11— *Idem*.

perder lo esencial del efecto. No usaba máscaras que le cubrieran todo el rostro, sino que le bastaba añadir algunos atributos que dejaban adivinar a un mismo intérprete debajo de cada personaje. Los espectáculos de Fregoli se regían por la sorpresa y, como destacaba Brossa, también por la invención y la agilidad. Fregoli era un mago que confirmó "que el teatro está más ligado al carnaval que a la literatura".[12] En el transformismo el teatro se reduce a una persona que debe construir todos los personajes. En Brossa, el transformismo traviste lo cotidiano a través de la sorpresa de su concatenación paradójica o insospechada. "Siempre he considerado que debía utilizar la *imaginación* para dar *persuasión* al mensaje".[13]

La idea de la transformación, de lo proteico[14] como aquello que cambia de forma o de idea, se materializa en el uso del transformismo como recurso literario y artístico, frecuente en la obra de Brossa. La admiración hacia la figura de Fregoli y hacia otros magos de la transformación es patente en la *poiesis* brossiana y forma parte esencial de su práctica poética. El transformismo comporta registros diversos: mutación, metamorfosis, cambio repentino y constante, el efecto sorpresa, rapidez y dinamismo, un devenir, cierto distanciamiento, cambio de roles o cambio de sexo. En Brossa hay muchos transformismos. En la forma: la letra *A* que se parte, se gira o se tuerce, pero que siempre es una *A*. En los roles: el actor se convierte en otro personaje, el espectador pasa a ser actor. También en los lenguajes: un teatro que se toca, una poesía que se representa o se habita, un objeto que es poema, un libro sin texto. Transformismo a través de la descontextualización de los objetos de la realidad y transformismo a modo de trampantojo, esa argucia o ilusión con que se engaña a alguien haciéndole ver lo que no es. Todo como una forma de ilusionismo. En el espectáculo *El gran Fracaroli*,[15] el personaje principal conjuga roles diversos: primer actor, polifacético, transformista, ventrílocuo, prestidigitador, mimo, *sombrista*.

El actor como arquetipo, casi prótesis: hombre, mujer,

—

12—Mesalles, "El cabaret", *op. cit.*, p. 63.

13—Espaliú, "Joan entrevistado por Espaliú", *Joan Brossa*, Madrid, Galería La Máquina Española, 1988.

14— Proteo es un personaje de la mitología griega que podía transformarse, alterar su forma, metamorfosearse.

15— *El gran Fracaroli. Poesia Escènica*, vol. VI, Tarragona, Arola Editors, 2013.

personaje, personaje de la bombilla, personaje de la ventana; una retícula de personajes numerados (Hombre 1, Hombre 2, etc.); viejo/a, una voz, policía, obrero, espectador... Sin rasgos. Incluso las distintas habitaciones adquieren el rango de personajes en *La recerca* [*La búsqueda*, 1946].[16] Los personajes se definen por lo que tienen, no por lo que son. También los fondos, las cortinas, los telones que se suceden a modo de anotaciones temporales —presencias de colores distintos— son recursos de una partitura escrita para ser representada, un concierto para ejecutarse donde la acción se define como sujeto. Textos para ser hechos, imágenes para ser dichas. Una poesía de acciones no enunciadas, o transitivas, que explora las posibilidades cromáticas. Pero también las posibilidades del detalle cotidiano, lo que nos rodea: "Tres poemes purs" [Tres poemas puros], publicado en 1946 en el único número de la revista *Algol*, presenta fragmentos de una noticia de periódico transcrita literalmente, en castellano, así como fragmentos de prospectos publicitarios; o *Avís* [*Aviso*], que transcribe el texto de un rótulo expuesto en la entrada de la perrera municipal. Brossa utiliza lenguajes diversos y los extrapola, los subvierte, los entrecruza, los lleva al límite utilizando la simplificación de formas tan extraordinarias que, en la operación de desmaquillaje, desvela un cuerpo mucho más intrincado de lo que parecía a simple vista. O bien aborda la técnica más compleja, como es el caso de la sextina en poesía, para ejercitar al extremo la palabra y la imagen. Pero siempre desde el dominio de lo simple, y siempre magistral.

Suites (1959–1969) y *Poemes habitables* [*Poemas habitables*, 1970] son una serie de libros que compilan la *poiesis* —su modo de hacer, su proceso de trabajo y de creación—, su gramática —la *estesis* brossiana—, su percepción y sensibilidad. Son trabajos secuenciales, se diría que guiones cinematográficos en los que los fotogramas son las páginas donde hay escritura de textos, de imágenes, de objetos superpuestos y añadidos; en los que la hoja es manipulada, recortada, troquelada, atravesada, cruzada, con el anverso y el reverso activados en continuidad o en ruptura; en los que la página se cose, se agrede o se quema; o en los que la página conceptualiza el término que le da título (*Pluja* [*Lluvia*, 1970] reúne hojas que han estado expuestas a la lluvia y dejan ver

—

16— *Poesia escénica VIII. Posttreatre I/Teatre del carrer*, Tarragona, Arola Editors, 2014.

las huellas de su paso). La interrelación, el diálogo texto/imagen y la intertextualidad se reúne en estos libros que se pueden leer y se pueden mirar, que nos hacen ver y se aparecen como tejidos bien tramados. "És inqüestionable que el cinema ensenya a mirar; escriure és una manera de fer cinema. A més, en el meu treball jo utilitzo molt sovint el muntatge. Un llibre de poemes, el munto, com si fos en una moviola. Per això el cinema m'és familiar. Sempre he pensat que jo seria un bon muntador de cinema. Les pel·lícules m'agrada veure-les a la moviola. I els llibres també. La literatura té molt de muntatge".[17] Y esa mirada cinematográfica instruye la forma de construir el recorrido, la mirada, la lectura. "Amb els llibres faig una feina de muntatge. La moviola és molt important. Tots els llibres de poesia essencialista són suites, tenen seqüències, com una cinta. També hi ha força poesia... A molts lectors, els agrada obrir el llibre per qualsevol plana, sense perdre la lletra. És un mirall de mil cares. Ara bé, en la creació hi ha d'intervenir el *duende* que invocava Lorca, si no el llibre no funciona. El *duende* no es pot definir. Lorca deia que és més un poder que no una manera de pensar".[18]

Ese espejo de mil caras indefinible es el ADN de las *Suites* y los *Poemes habitables,* que tienen la secuencialidad y la posibilidad de lectura de una narrativa atópica y atípica. Es interesante poner en relación estas obras con la primera colaboración de Brossa con el cineasta Pere Portabella: la película *No compteu amb els dits* [*No contar con los dedos,* 1967], cuyo guion escribió. Al analizar detalladamente cada fotograma de la película, se evidencian las relaciones entre las voces, los escritos y las imágenes del filme con obras de otros formatos y

—

17— Fèlix Fanés y Ramón Herreros, "Conversa amb Joan Brossa", *Arc voltaic: full de cinema,* núm. 5, primavera de 1979, pp. 4-6. "Es incuestionable que el cine enseña a mirar, escribir es una manera de hacer cine. Además, en mi trabajo, yo utilizo muy a menudo el montaje. Un libro de poemas lo monto como si fuese una moviola. Por eso el cine me es familiar. Siempre he pensado que yo sería un buen montador de cine. Las películas me gusta verlas en la moviola. Y los libros también. La literatura tiene mucho de montaje".

18— Entrevista de Manel Guerrero, "Nocturlàndia: Joan Brossa i el cinema, una conversa", *Lletra de canvi,* núm. 29, junio de 1990, pp. 28-32. "Con los libros hago un trabajo de montaje. La moviola es muy importante. Todos los libros de poesía esencialista son suites, tienen secuencias, como una cinta. También hay bastante de poesía... A muchos lectores les gusta abrir el libro por cualquier página, sin perder la letra. Es un espejo de mil caras. Eso sí: en la creación tiene que intervenir el *duende* que invocaba Lorca; si no, el libro no funciona. El *duende* no se puede definir. Lorca decía que es más un poder que una forma de pensar".

otras épocas. Sus 28 minutos de metraje son un buen ejercicio para comprender un modo de hacer, un trabajo que se construye entretejiendo lenguajes, recurriendo a un citacionismo autorreferencial que va y viene a lo largo de dos ejes, el temporal y el sintáctico, en revisiones y reutilizaciones de recursos, de medios: un entramado riquísimo disfrazado de sencillez, pero no reduccionista, que parte del lenguaje directo y accesible de la publicidad. Se trata de escenas cortas, directas, asumibles, digeribles incluso, como los anuncios concatenados en los intermedios televisivos. Un guion que toma la publicidad como referente, un orden desordenado: "...jo vaig pensar que hi ha un temps cinematogràfic nou, que és la projecció dels films publicitaris; un seguit de pel·lícules curtes que els espectadors lliguen malgrat no tenir res a veure l'una amb l'altra. Li vaig proposar d'utilitzar aquest recurs, però girant-lo del revés. D'aquí va néixer *No compteu amb els dits*".[19]

Como en las *Suites* y los *Poemes habitables*, las secuencias o las páginas no tienen por qué tener una relación causa-efecto ni una apariencia de relato apoyada en un trampantojo narrativo. Una *suite* es una composición musical integrada por movimientos muy variados basados en una misma tonalidad; en Brossa son narraciones de registros diversos. Los *Poemas habitables* son poemas que pueden ser habitados, que pueden ser vividos. Pero Brossa también escribe poemas transitables, que pueden ser recorridos, así como teatro irregular, contrario a la regla, que no se ajusta al paradigma. Brossa juega contra la ejemplaridad y contra los esquemas formales; en él, la exhaustividad taxonómica se diluye en un tejido rizomático, de simplicidad exquisita, pero complejo y sumamente rico. Los poemas adquieren una cualidad de calcomanía, la imagen ya estampada, la imagen inversa, algo que se adhiere a la realidad. Brossa juega con permutaciones formales, de lenguajes, de roles: una obra necesita ser accionada, ser hecha, no sólo ser leída o vista. Son imágenes para ser dichas, escritos que se dibujan, objetos que deben performativizarse. Brossa es un creador de estrategias.

—

19— "El pedestal són les sabates", entrevista de Jordi Coca en *Joan Brossa: oblidar i caminar*, Barcelona, La Magrana, 1992, pp. 17-109. "...Pensé que hay un tiempo cinematográfico nuevo, que es la proyección de filmes publicitarios; una serie de películas cortas que los espectadores unen a pesar de no tener nada que ver una con la otra. Le propuse utilizar este recurso, pero girándolo al revés. De ahí nació *No compteu amb els dits*".

En el archivo del MACBA se conservan dos versiones manuscritas de un poema epistolar de Brossa dirigido a Tàpies,[20] escrito tras la llegada del poeta marxista João Cabral de Melo a Barcelona como vicecónsul de Brasil en la ciudad. En ese momento, tanto Tàpies como Brossa colaboraban en la revista *Dau al Set* (1948). Alrededor de esa publicación confluyeron las inquietudes de un grupo de artistas —Joan Ponç, Modest Cuixart, Joan-Josep Tharrats, Antoni Tàpies y Brossa— y del filósofo Arnau Puig, en un momento de desierto cultural tras el periodo de autarquía en los primeros años de la dictadura. "*Dau al Set* no tenía ningún programa definido, había diferencias, pero nos unía el asco por lo que pasaba ante nuestras narices".[21] La llegada de Cabral coincidió con una tímida apertura hacia el extranjero y el establecimiento de relaciones diplomáticas que poco a poco trataba de reanudar el régimen franquista. Si bien *Dau al Set* ha sido considerado el primer movimiento de vanguardia tras la Guerra Civil, más bien se puede entender como el primer impulso de "normalización" cultural, aunque con una referencialidad artística ciertamente anacrónica, que se vincula a la vanguardia de preguerra, no ya en torno al GATCPAC (el Grupo de Arquitectos y Técnicos Catalanes para el Progreso de la Arquitectura Contemporánea, que tenía unas preocupaciones muy concretas por la modernidad y por la arquitectura puesta al servicio de una mejora de las condiciones de vida de las clases populares y obreras), sino incluso anterior, con una mirada cercana al surrealismo que apelaba al inconsciente. Cabral lo conecta con otra manera de relacionarse con la realidad, y Brossa escribe: "Hem de canviar —m'ha escrit en Cabral— hem de tenir la certesa que ens cal canviar".[22]

La impronta de Cabral se percibe en un giro hacia la realidad, a la vida cotidiana: el lenguaje de la gente de la calle, las imágenes y los objetos que nos rodean, lo que sucede a nuestro alrededor. No es el lenguaje de la burguesía o de la alta cultura, sino un giro materialista; como en la magia, donde no hay engaño sino ilusionismo. "Contràriament a quasi tota la poesia catalana actual, preocupada sempre pel vocable noble, poc corrent, erudit

—

20— Joan Brossa, "Antoni Tàpies", *Festa de l'amistat*, 1951. Publicado en *Ball de sang*, Barcelona, Crítica, 1982, pp. 317-318.

21— "Joan entrevistado por Espaliú", *op. cit.* p. 63.

22— "Debemos cambiar —me ha escrito Cabral—, debemos tener la certeza de que es necesario cambiar".

o arcaic, era en la realitat més humil, en el lèxic de cuina, de fira de plaça i de fons de taller, on Brossa anava a cercar el material per elaborar les seves complicades mitologies".[23] En suma, un "lenguatge menestral", según la denominación de Gimferrer. La influencia de Cabral ha sido exagerada por unos y relativizada por otros, pero es innegable su vínculo con la evolución de Brossa hacia el compromiso social y la conciencia histórica. Cabral de Melo prologó el libro *Em va fer Joan Brossa* [*Me hizo Joan Brossa*, 1950, publicado en 1951], en el que Brossa impugna las convenciones de lo poético a través de la realidad cotidiana y del lenguaje coloquial de la calle. Es un ejercicio poético-político que posiciona a Brossa frente a un entorno político hostil que se impone mediante prohibiciones y que ejerce la represión y el castigo como instrumentos de control. Frente a ello, Brossa hace juegos malabares: las pelotas, los aros o mazos son sustituidos por tres sombreros: una chistera de burgués, el sombrero de capellán y el tricornio de la guardia civil. Si el malabarismo se basa en evitar la caída de los objetos, Brossa realiza un juego a la inversa, de contraequilibrio, que finalmente acaba con los tres sombreros por el suelo. Decía Brossa que el prestidigitador tiene mucho en común con el poeta: "Un poeta es un mago y un mago ha de ser un poeta para que funcione. La capacidad de asombro me parece fundamental".[24] Y prosigue: "Ser hombre es, quiérase o no, vivir bajo el dominio de la política. Las circunstancias en las que me tocó vivir fueron de las más duras que puedan darse. Mi lucha se libraba en dos frentes: en el político, por escribir en catalán, mi lengua materna, y en el estético, por la naturaleza experimental de mi trabajo".[25] *Poema*,[26] su parti-

—

23— Prólogo de João Cabral de Melo a Joan Brossa, *Em va fer Joan Brossa*, Barcelona, Cobalto, 1951, p. 12. (La calle desierta, I) "Contrariamente a casi toda la poesía catalana actual, preocupada siempre por el vocablo noble, poco corriente, erudito o arcaico, era en la realidad más humilde, en el léxico de cocina, de feria de plaza y de fondo de taller, donde Brossa iba a buscar el material para elaborar sus complicadas mitologías".

24— "Joan entrevistado por Espaliú", *op. cit.*, p. 63.

25— *Idem.*

26— Intervención en el Primer Festival de Poesía Catalana, celebrado en el Gran Price el 23 de abril de 1970 y en el que participaron Agustí Bartra, Joan Brossa, Salvador Espriu, Gabriel Ferrater, Josep Vicenç Foix, Josep Palau i Fabre, Pere Quart, Jordi Sarsanedas, Francesc Vallverdú y Joan Vinyoli, entre otros. *Poema*: "Del cos de Mossos d'Esquadra/ només n'hi ha autoritzada una secció/ que es considera com a força d'ordre/ públic i es limita concretament a prestar/ servei a la Diputació

cipación en el encierro de Montserrat y el poema *Interferències* [*Interferencias*],[27] o el poema *Llaor* [*Loor*] [28] son algunos ejemplos de sus convicciones políticas que, sin ser practicadas desde la militancia o la tendencia panfletaria, impregnan su posicionamiento poético.

Interrelación, autorreferencialidad, riqueza y complejidad, pero al mismo tiempo empleo de lo simple como arma; también el humor, no como gesto fácil sino como la ortopedia de la que hablaba Bon. Es un modo de hacer que se entreteje más allá de taxonomías frustrantes o castrantes que dependen del ojo con que se mire, si es que se necesita el ojo para mirar; tal vez Brossa nos recuerda que se puede mirar con la oreja, con la boca o la nariz, y que se puede decir con los ojos. Brossa irrumpe, interrumpe y disrumpe las narrativas convencionales, los lenguajes. La magia y la poesía tienen mucho que ver. La imaginación, los cambios, las transformaciones, el hecho de hacer aparecer y desaparecer objetos, textos e imágenes, componen una suerte de juegos malabares en los que el poeta mantiene el equilibrio entre los ingredientes, los elementos, las palabras o los dibujos, como una receta que se reinterpreta, una partitura musical que

—

Provincial". [Del cuerpo de los Mossos de Escuadra/ sólo hay autorizada una sección/que se considera como fuerza de orden/ público y se limita concretamente a prestar/ servicio a la Diputación Provincial]. En referencia al carácter meramente representativo y sin atribuciones de ese cuerpo en la época, pues originalmente dependía de la Generalitat de Catalunya y ésta había sido suprimida durante la dictadura de Franco, así como el Estatuto de Autonomía de Catalunya.

27— Entre el 12 y el 14 de diciembre de 1970, unos trescientos intelectuales se encerraron en el monasterio de Montserrat como protesta por el Proceso de Burgos, por el que el régimen franquista condenaba a muerte a algunos miembros de ETA. Entre los materiales del archivo del Fons Brossa hay varias páginas, escritas por distintas personas (entre las que no se identifica la letra de Brossa), consistentes en la transcripción de lo que emitía la frecuencia de la radio de la policía que rodeaba el monasterio. A partir de esas notas Brossa escribió *Interferències*.

28— *Llaor*: "A Espanya ha estat creada aquest hivern/ Una obra mestra de l'art conceptual:/ Fer volar el cotxe del cap del govern/ Amb ell a dins........................../ .../ 20 de desembre de 1973". [En España ha sido creada este invierno/ Una obra maestra del arte conceptual:/ Hacer volar el coche del jefe del gobierno/ Con él dentro.............................../ .. 20 de diciembre de 1973]. En referencia al atentado de la banda terrorista ETA al entonces Presidente del Gobierno, el general Carrero Blanco, en la llamada "Operación Ogro". La detonación de cargas explosivas al paso de su coche, en su recorrido matinal diario tras asistir a misa para acudir a la sede de Presidencia, provocó un cráter en la calzada y que el coche volara por los aires a tal altura que cayó en el patio interior de un edificio anexo.

se vive. ¿Es *Pluja* un poema conceptual o realista? ¿Es *La guerra*[29] un poema de denuncia o una *boutade* surrealista? Todo y más. "La más incomprensible ignorancia por parte del público y de los responsables culturales envuelven la obra de este complejo artista que es Joan Brossa, dejando en el silencio y en la sombra una de las trayectorias más sorprendente, valiente y atípica del panorama español de estos últimos cuarenta años. Tan marginal como marginado [...]",[30] decía Pepe Espaliú en 1988, y sus palabras se mantienen vigentes treinta años después.

Brossa es un minucioso inventor de estrategias, un insumiso frente a la cultura oficial, frente a la alta cultura; rentabiliza las contradicciones del propio sistema y se escurre entre ellas como el mercurio se desplaza al caer, propagándose. Antiintelectual, recuerda al sujeto incierto e impuro de la autodefinición de Barthes. Una impureza que no deriva, sin embargo, de ambigüedad alguna sino más bien de un territorio rizomático, de la marginalidad que transita en la interrelación, en el cruce constante, en lo poético entendido como un todo.

—

29— *"La guerra:*/ Travessa un burgès vestit de capellà./ Travessa un bomber vestit de paleta./ Jo toco una terra ben humana./ Travessa un manyà vestit de barber./ Menjo un tros de pa/ i faig un traguet d'aigua." [*"La guerra:*/ Cruza un burgués vestido de cura./ Cruza un bombero vestido de albañil./ Yo toco una tierra muy humana./ Cruza un cerrajero vestido de barbero./ Como un trozo de pan/ y echo un trago de agua.", 1950]

30— *"Joan entrevistado por Espaliú", op. cit.,* p. 63.

On Poetic Juggling

—

Teresa Grandas

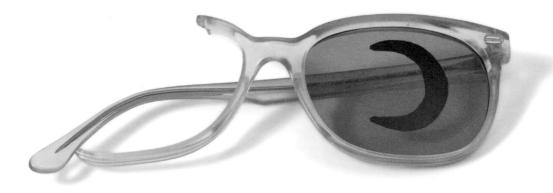

Nocturn I [*Nocturno I*—*Nocturne I*], 1967 (2017). Montura de pasta, cristal y recorte de
cartulina—Frame of pasta, glass and cardboard cutout. Colección Mercè Centellas Llopis.
© Fundació Joan Brossa, VEGAP, Barcelona, 2021

Crec que el poeta actual ha d'ampliar el seu camp, sortir dels llibres i projectar-se amb un seguit de mitjans que li dóna la societat mateixa i que el poeta pot fer servir com a vehicles insòlits, tot injectant-los un contingut ètic que la societat no els confereix. D'aquí arrenquen les experiències de la poesia visual que, per a mi, esdevé la poesia experimental pròpia del nostre temps. La recerca d'un nou terreny entre ellò visual i allò semàntic.[1]

Joan Brossa, 1987

In 1937, Joan Brossa published his first text, titled "Infiltración" [Infiltration]. It was a brief account of an incursion into enemy territory during the war, published in *Combate*, the bulletin of his division: Brossa fought in the Spanish Civil War on the republican side, which lost. He spoke out against fascism throughout his entire career. Eighty-two years after the warfare ended and Franco's long dictatorship began, we are presenting the exhibition *Brossa Poetry* in Mexico: the country that not only welcomed many Spanish exiles threatened by the new regime, but which also never recognized the government of the military insurrection, supporting the Second Spanish Republic instead. After the war, and breaking with the familial expectations that would have had him become a banker in the name of stable employment, Brossa supported himself by selling books door-to-door. In that environment of censorship, which Brossa described as "cultural anemia," he sold banned publications by Mexican and Argentine presses that had been smuggled in. His new profession floundered, but it did help him build up his personal library. Curiously, it is often said that Brossa never "worked"; yet while he never held a conventional job, his vast output is proof to the contrary. As of 2011, the MACBA houses his archive and library, as well as various of his artworks.

Brossa was Catalan, and he wrote in Catalan when this was a language that couldn't be used in public—although it always prevailed within the familial and domestic spheres, Spanish was forcibly employed in schools, administration, and the media—.

—

1— "I believe that the contemporary poet must broaden his field, abandon books, and project himself in a series of mediums acquired from society itself; mediums that the poet can use as unusual vehicles, injecting them with an ethical content that society doesn't ascribe to them. This is where the experiences of visual poetry can be found, which, as I see it, is the experimental poetry that belongs to our time. The search for new terrain between the visual and the semantic."

Brossa chose to write in Catalan, but not in the cultured, some-what archaic language conserved by high literature; he opted for the everyday speech of the street, the tradesman vocabu-lary of the city, as Pere Gimferrer would call it. Brossa drew on ordinary reality, irony, and humor to condemn the cruelty of Franco's regime and the falsity of the Catholic Church, tearing at and demolishing the bourgeois society and the market it makes of everything. Brossa was recorded in a fictitious, satir-ical, and anticlerical radio broadcast, of a libidinous ballet that was supposedly being performed at the Gran Teatre del Liceu opera house, entitled *West Side Story Vaticano*.[2] In this comical program, Brossa narrated in the manner of the presenters of the time, emulating the regime's official news broadcasts, the contre-temps that befell famous members of the Church hierarchy of the period. Brossa's anticlerical stance is highly evident throughout his work. In Mexico, the 1971's number 22 of the *Nous horitzons* magazine, directed by Manuel Sacristán and associated with the Partit Socialista Unificat de Catalunya, published four sonnets and an ode that censorship had prevented from inclusion in the book *Poesía rasa: Tria de llibres (1943-1959)*. These poems included "L'esglèsia católica española" [The Spanish Catholic Church] and "Els mussols del Vaticà" [The Owls of the Vatican], written "in a time when theocratic/fascist oppression was particularly ferocious" (in Sacristán's words). The scarab appears in relation to this oppressive state: an enigmatic insect that Brossa liked because he was passionate about Egyptian art. Brossa would buy plastic scarabs at El Ingenio, a shop in Barcelona that, until not long ago, sold magic and performance toys, and papier-mâché figures. In Brossa's work *El planeta de la virtud* [*The Planet of Virtue*, 1994], beetles surge from the right ("shit," he would say, "always comes from the right") and spread like a plague. There is also a veiled criticism of the Western world, which he regarded as an unpleasant animal associated with *brossa* (filth or rubbish in Catalan).

Brossa's work is preceded by a longstanding critical tradition rooted in the ironic and the caustic, but I would like to focus on two antecedents in particular. First, the humorist and cartoonist Bon, the creator of the country's first academy for fools in Madrid, of sleights of hand on the radio and of sound caricatures; the

—

2— Lluís Permanyer sees this broadcast as a parody of the 35th International Eucharistic Congress, held in Barcelona in 1952. From the radio program *Versió RAC1*, trasmited on January 5, 2018.

author of silent lectures that "all peoples can understand, the true Esperanto," with healing properties for treating neurasthenia and constipation; a speaker for children; and—why not—a giver of normal lectures. Bon emphasized the simplicity and economy of humor, its enormous elasticity, its ability to "capture a single personality in a thousand different ways," and to stylize life. As for cartoons, he described it as an exercise in simplification based on an orthopedic effect: "Our social mission is to point out defects in order to correct them."

Bon ironically declared himself to be a humorist without knowing what such a thing was; for his part, Brossa always described himself as a poet, without placing any limits on what that might be. He regarded poetry as a way of life, a constant, open-ended, multifaceted experiment in which humor and irony were essential. In Madrid, Bon attended literary and comedy clubs in the Sacred Crypt of the Café Pombo, presided over by Ramón Gómez de la Serna (another Brossian inspiration), who made "poem-dresses" and who had written *El libro mudo* [*The Mute Book*] in 1910, just as Brossa wrote *Sord-mut* [*Deaf-Mute*], a one-act play dedicated to Arnau Puig: "ACTE ÚNIC/Sala blanquinosa. Pausa/TELÓ/20 de novembre de 1947."[3] In his famous monologue *El orador o la mano* [*The Orator or the Hand*],[4] Gómez de la Serna reflected, with all the seriousness permitted by his anarchic sense of humor, on prostheses that broadened the speaker's dissertation perspectives. Bon and Ramón Gómez de la Serna are clear exponents of a promiscuity that anticipated the writing of reality that far exceeded the established limits. The unclassifiable, writing without genre, the oratory of the gesture, the use of humor, and caricature as forms of subversion and coherence. Who does not recall Gómez de la Serna's monologue on a trapeze, his lecture on an elephant, or the brilliance of his *greguerías?*[5] Brossa's verbal gymnastics draw on these sources. The matter may reside in the displacement of the symbolic quality of the artistic object toward the common object, in shifting the alibi of the artistic to the field of the real—if we see reality as the everyday, the images and languages of the street, rather than the conventions abided by high culture. Here, we are

—

3— "SINGLE ACT/Whitish room. Pause/CURTAIN/20 November 1947."

4— Short directed by Feliciano Manuel Vitores in 1928.

5— The *greguerías*, invented by Gómez de la Serna, are similar to the aforisms. As the author said: "humorism + metaphor= greguería".

no longer referring to popular culture as such, but rather to a culture in which the popular is an intrinsic part of its nature.

In the Barri Xino (Chinatown) in Barcelona in the 1920s and '30s, cabaret was the bastion of the working classes, an arena for participative provocation "rendered taboo by the bourgeoisie and consequently integrated and institutionalised, converted into a marginal space: either it is intellectualised [...] or it is sexualised [...] Even though the eroticism of cabaret is going to conjure sex."[6] Cabaret and variety shows had been left to the working classes because they did not satisfy "the vanity of the bourgeoisie," as Brossa put it. To our poet, the fascination of cabaret, and especially of striptease,[7] lies not in the conventional review that states everything from the stage, but in the use of metaphor and imagination to engage in a dialogue with the audience, to address it. The term striptease, *effeuillage* in French, has a double connotation in English (*to strip* and *to tease*): it is an act of transformation performed in plain view of the spectator. "I am interested in the ritual aspect of a person removing their clothes, a format that already has its own magic, but I propose to give it another poetic dimension without which I cannot conceive of the show."[8] Magic, essential to all of Brossa's work, disturbs the interpretation of the reality and appearance of things.

This magic occurs when an element from popular culture is included in theatrical language: an element that centers on revealing the naked body when nudity is forbidden on the grounds that it is obscene.[9] Brossa flouts the established fascist order and the Catholic morality of Spain during Franco's dictatorship. At the same time, there is also a rebellious gesture in the language of striptease, since the goal is not so much the naked body in itself but to once again "reveal" what is about to appear— the ace of clubs in *Striptease Català,* an allusion to dictatorial repression—in a kind of magic trick. Brossa sees cabaret as an anti-rhetorical expression: as an action. The disappearing act

—

6— Jordi Mesalles, "El cabaret," *El Viejo Topo,* no. 55, April, 1981, p. 60.

7— In Mexico in 1992, three brief striptease pieces were published as a bilingual edition in both Catalan and Chontal, an indigenous language of Maya origin, in the transnlation of Isaías Hernández Isidro. *Tramoya: Cuaderno de Teatro,* no. 30, January-March, 1992, pp. 76-78.

8— Mesalles, op. cit., p. 63.

9— Brossa wrote "Strip-tease i teatre irregular" between 1966 and 1967.

(of clothes, in striptease's case) occurs in the text, in the image, in the voice, in the gesture, in the role, and in the configuration of language; but implicit within it is the appearance of other texts, images, voices, gestures, roles, languages (of the body, of the props, of the cards, of the ace of clubs), and meanings.

Brossa demanded a contemporary space not just for cabaret, but also for his entire œuvre in a bid to avoid nostalgia and stir up language. He said of his early days: "I began by experimenting with poetry and I sought the third dimension of the poem: movement. My early plays were in fact staged poems; the montage was included in the poem itself. In addition, ever since I was a small boy, I have been keen on illusionism. This has occurred with the paratheater genres: illusionism, Chinese shadow play, ritual, etc [...] I also experimented with changing the relationship between the actor and the audience; the actor drove the spectator. I called these proposals spectacle-actions."[10] He would also subject sleight-of-hand magic tricks to the same process, changing "the routine explanations of magicians, maintaining the climate of imagination linked to their unusual activity; taking an object and making it disappear or changing the color of a handkerchief are very closely related to poetry."[11] And therein lies the metaphor, allowing a glimpse in order to give rise to dialogue.

The transformism draws on Segundo de Chomón's film *Metamorfosis*, from which Brossa borrows the scene of the glass's mutation into flames and smoke. In particular, however, it is imbued with Fregoli, the Italian quick-change artist who was able to turn himself into a hundred characters in a single show, all the while continuing to reveal himself and his changing roles; indeed, all without losing the essence of the act. He did not use masks that covered his entire face; all he needed were a few attributes that made it possible to glimpse the performer beneath each character. Fregoli's shows were governed by surprise, as well as by invention and agility, as Brossa noted. Fregoli was a magician who confirmed "that the theater is more closely connected with the carnival than with literature."[12] In quick-change acts, the theater is reduced to a single person who must play all the characters. In Brossa, transformism alters the everyday through the surprise of its paradoxical

—

10— Mesalles, op. cit., p. 62.

11— Idem.

12— Mesalles, op. cit., p. 63.

or unexpected concatenation. "I have always believed that I needed to use the *imagination* to give *persuasiveness* to the message."[13]

The idea of transformation, of the protean[14] as that which can change shape or idea, is expressed in the use of transformism as a literary or artistic device, which is common in Brossa's œuvre. His admiration for Fregoli, and other quick-change artists and magicians of transformation, is evident in Brossa's *poiesis* and is an essential part of his poetic practice. Transformism encompasses diverse registers: mutation, metamorphosis, sudden and constant change, surprise, speed and dynamism, evolution, a certain distancing, role changes, and sex changes. There are many transformisms in Brossa. In form, the letter *A* splits, rotates, or twists, but it is always an *A*. In roles: the actor becomes another character and the audience member becomes an actor. In languages, too: a theater that can be touched, a poem that is performed or inhabited, an object that is a poem, a book without text. Transformism through the decontextualization of real objects and transformism as *trompel'œil*, this deception or illusion that tricks someone by making them see something that is not. Everything as a form of illusionism. In the show *El gran Fracaroli* [*The Great Fracaroli*],[15] the main character combines a number of roles: leading actor, versatile performer, quick-change artist, ventriloquist, magician, mime artist, *shadowgrapher*.

The actor as archetype, almost a prosthesis: man, woman, character, character with the lightbulb, character at the window; a grid of numbered characters (Man 1, Man 2, etc.); old man/woman, a voice, policeman, worker, spectator... Featureless. Even the various rooms acquire the rank of characters in *La recerca* [*The Search*, 1946].[16] The characters are defined by what they have, not who they are. The backdrops, drapes, and curtains that follow one after the other like time notations, presences of different colors; resources in a score written to be performed, a concert to be played in which the action is defined as a subject.

—

13— Espaliú, "Joan entrevistado por Espaliú," *Joan Brossa*, Madrid, Galería La Máquina Española, 1988.

14— Proteus is a figure in Greek mythology who can transform himself, alter his shape, metamorphosize.

15— *El gran Fracaroli. Poesia escènica*, vol. VI, Tarragona, Arola Editors, 2013.

16— *Poesia escénica VIII. Posttreatre I/Teatre del carrer*, Tarragona, Arola Editors, 2014.

Texts to be made, images to be said. A poetry of actions unuttered or transitive, a poetry that explores chromatic possibilities. But also the possibilities of the everyday details all around us: "Tres poemes purs" [Three Pure Poems], published in 1946 in the sole issue of *Algol* magazine, presents excerpts from a newspaper report transcribed literally in Spanish, as well as extracts from advertising brochures; *Avís* [*Notice*], meanwhile, transcribes the wording of a sign at the entrance to the municipal animal pound. Brossa uses various registers and vocabularies, and extrapolates, subverts and interlinks them, pushing them to extremes, using the simplification of forms so extraordinary that removing the makeup reveals a body far more intricate than it appeared to be at first glance. Or he tackles a more complex technique, as in the case of the sestina verse form, to force words and images to the limit. But always in full and masterly command of the simple.

Suites (1959-1969) and *Poemes habitables* [*Inhabitable Poems*, 1970] are a series of books that encapsulate his *poiesis* (his means of working, his process of creation); his grammar (the Brossian *aesthesis*), his perception, and his sensibility. They are sequential works, and one might even call them screenplays in which the frames are the pages filled with texts, images, superimposed objects, and other additions; in which the sheet is manipulated, cut out, die-cut, pierced, crossed, with the front and back activated separately as a continuum; in which the page is stitched, damaged, or burnt; or in which the page conceptualizes the term from which it takes its title (*Pluja* [*Rain*, 1970] features sheets exposed to rain and marked by its occurrence). Interrelationship, the text/image dialogue, and intertextuality all come together in these books that can be read and looked at, that make us see and which appear like well-woven fabrics. "És inqüestionable que el cinema ensenya a mirar; escriure és una manera de fer cinema. A més, en el meu treball jo utilitzo molt sovint el muntatge. Un llibre de poemes, el munto, com si fos en una moviola. Per això el cinema m'és familiar. Sempre he pensat que jo seria un bon muntador de cinema. Les pel·lícules m'agrada veure-les a la moviola. I els llibres també. La literatura té molt de muntatge."[17] And that cinematographic eye informs

—

17— Fèlix Fanés and Ramón Herreros, "Conversa amb Joan Brossa," *Arc voltaic: full de cinema*, no. 5, Spring, 1979, pp. 4-6. "Film unquestionably teaches us to look, and writing is a way of making a film. In addition, I often use montage in my work. I splice a book of poems as if it were going through a projector. That is why film is

the way the plot, the gaze, the reading, is constructed. "Amb els llibres faig una feina de muntatge. La moviola és molt important. Tots els llibres de poesia essencialista són suites, tenen seqüències, com una cinta. També hi ha força poesia… A molts lectors, els agrada obrir el llibre per qualsevol plana, sense perdre la lletra. És un mirall de mil cares. Ara bé, en la creació hi ha d'intervenir el *duende* que invocava Lorca, si no el llibre no funciona. El *duende* no es pot definir. Lorca deia que és més un poder que no una manera de pensar."[18]

This undefinable mirror with a thousand faces is the DNA of the *Suites* and the *Poemes habitables,* which have the sequentiality and readability of an unstereotypical and atypical narrative. It is interesting to compare these works with Brossa's first collaboration with filmmaker Pere Portabella: the film *No compteu amb els dits* [*Don't Count on Your Fingers,* 1967], for which he wrote the screenplay. Analyzing each frame of the film reveals the connections between the voices, texts, and images of the film with works in other formats and from other periods. The 28 minutes of footage are a good exercise in understanding a means of creation, a work constructed by interweaving languages and using a self-referential quoting methodology that operates along two axes, time and syntax, in revisions and re-uses of resources and media; an extremely rich framework disguised as simplicity, without ever being reductionist, that takes the direct and accessible language of advertising as its starting point. It consists of short, direct, manageable, even digestible scenes, like the strung adverts during television interludes. A script that uses advertising as a model, as a disorderly order: "… jo vaig pensar que hi ha un temps cinematogràfic nou, que és la projecció dels films publicitaris; un seguit de pel·lícules curtes que els espectadors lliguen malgrat no tenir res a veure

———

familiar to me. I have always thought that I would make a good film editor. I like to see films projected. Books too. There's a lot of editing to literature."

18— Interview by Manel Guerrero, "Nocturlàndia: Joan Brossa i el cinema, una conversa," *Lletra de canvi,* no. 29, June, 1990, pp. 28-32. "With every book, I do a montage job. The moviola is very important. All the books of essentialist poetry are suites; they have sequences, like a length of film. There's also a lot of poetry… Many readers like to open a book to any page, without missing the words. It's a mirror with a thousand faces. But the *duende* invoked by Lorca must play a part in its creation, otherwise the book won't work. *Duende* cannot be defined. Lorca said it is more a power than a way of thinking."

l'una amb l'altra. Li vaig proposar d'utilitzar aquest recurs, però girant-lo del revés. D'aquí va néixer *No compteu amb els dits*".[19]

As in *Suites* and *Poemes habitables,* there is no reason why the sequences and pages need to be connected by cause and effect, nor do they require the appearance of a story supported by a narrative illusion. A suite is a musical composition consisting of diverse movements based on the same tonality; in Brossa's œuvre, they are narrations in diverse registers. His *Poemes habitables* are poems that can be inhabited, experienced. But Brossa also wrote poems that can be passed through, as well as unconventional theater that flouts the rules, that does not adhere to the paradigm. Brossa plays against exemplarity and against formal schemas; taxonomic exhaustiveness is diluted in a rhizomatic fabric that is exquisite in its simplicity yet complex and tremendously rich. The poems acquire the quality of a decal, the already printed image, the reversed image, something that adheres to reality. Brossa plays with formal permutations, variations in languages and roles: a work needs to be activated and made, not just read or seen. They are images to be spoken, writings that are drawn, objects that need to be made performative. Brossa is a creator of strategies.

The MACBA archive keeps two handwritten versions of an epistolar poem Brossa wrote to Tàpies[20] after the arrival of the Marxist poet João Cabral de Melo to Barcelona, as Brazil's vice-consul in the city. At that time, both Tàpies and Brossa were writing for the magazine *Dau al Set* (1948). This publication was a mouthpiece for the interests and concerns of a group of artists (Joan Ponç, Modest Cuixart, Joan-Josep Tharrats, Tàpies, and Brossa) and of the philosopher Arnau Puig during the cultural desert that followed the period of autarky during the first years of dictatorship. "*Dau al Set* had no defined program, there were differences, but we were united by our disgust at everything that was taking place right in front of our noses."[21] Cabral de Melo's arrival coincided

—

19— Jordi Coca, *Joan Brossa o el pedestal són les sabates,* Barcelona, Pòrtic, 1971, p. 147. "… I thought that there was a new cinematographic tempo, which is the projection of advertising films, a series of shorts that the audience strings together even though they are unconnected. I suggested to him that we use this resource but turn it around. That is how *No compteu amb els dits* came into being."

20— Joan Brossa, "Antoni Tàpies," *Festa de l'amistat,* 1951. Published in *Ball de sang.* Barcelona, Crítica, 1982, pp. 317-318.

21— "Joan entrevistado por Espaliú," op. cit., p. 63.

with a timid opening to the outside world and the establishment of diplomatic relations that the Franco regime was gradually attempting to restore. *Dau al Set* has been regarded as the first avant-garde movement after the Spanish Civil War. That said, it may also be seen as the first expression of cultural "normalization," albeit with an anachronistic artistic referentiality affiliated with the pre-war avant-garde, and no longer with the GATCPAC (Group of Catalan Architects and Technicians for the Progress of Contemporary Architecture, which had very specific notions of modernity and architecture toward improving the living conditions of the lower and working classes), but even earlier, with a surrealistic gaze that appealed to the unconscious. Cabral de Melo connected it with another way of relating to reality, prompting Brossa to write: "Hem de canviar —m'ha escrit en Cabral— hem de tenir la certesa que ens cal canviar."[22]

Cabral de Melo's impact can be seen in a shift toward reality, toward everyday life: the language of ordinary people, the images and objects in our midst, the things that happen around us. It is not the language of the bourgeoisie or high-brow culture, but a materialistic turn; as in magic, where there is only illusionism, not deception. "Contràriament a quasi tota la poesia catalana actual, preocupada sempre pel vocable noble, poc corrent, erudit o arcaic, era en la realitat més humil, en el lèxic de cuina, de fira de plaça i de fons de taller, on Brossa anava a cercar el material per elaborar les seves complicades mitologies."[23] In short, "llenguatge menestral," the *artisanal* language of the city as Gimferrer termed it. Cabral de Melo's influence has been exaggerated by some and played down by others, but he undeniably played a part in Brossa's evolution toward social commitment and historical consciousness. He wrote the prologue to the book *Em va fer Joan Brossa* [*This Made Me Joan Brossa*] (1950, published in 1951), in which Brossa challenged the conventions of the poetic through everyday reality and colloquial language as spoken on the street. In this

—

22— "We have to change—Cabral wrote to me—we need to change; of that we must be certain."

23— Prologue by João Cabral de Melo in Joan Brossa, *Em va fer Joan Brossa*, Barcelona, Cobalto, 1951, p. 12 (La calle desierta, 1). "Unlike almost all Catalan poetry today, which is always concerned with noble, rarely used, erudite, or archaic words, it was in the humblest reality, in the lexicon of cooking, of the street market, of the workshop backroom, that Brossa went in search of material to formulate his complicated mythologies."

poetic and political exercise, Brossa was pitted against a hostile political environment that asserted itself by means of prohibitions and that used repression and punishment as instruments of control. In response, Brossa did juggling tricks, where balls, hoops, and clubs are replaced by three hats: a bourgeois top hat, a priest's hat, and the three-cornered hat worn by the members of the Civil Guard. Whereas a juggler tries to prevent spinning objects from falling, Brossa does the opposite, playing with counterbalance, such that all three hats end up on the floor. Brossa said that jugglers and magicians had a lot in common with poets: "A poet is a magician and a magician has to be a poet in order to work. The ability to amaze seems fundamental to me."[24] And he goes on to say: "To be a man, whether you like it or not, is to live under the control of politics. The circumstances I've lived in were the hardest ones possible. My struggle was waged on two fronts: on the political front, by writing in Catalan, my mother tongue; and on the aesthetic front, due to the experimental nature of my work."[25] *Poema*,[26] his contribution to the sit-in at Montserrat, as well as his poems *Interferències* [*Interferences*][27] and *Llaor* [*Praise*],[28] are examples of the political convictions that permeated

—

24— "Joan interviewed by Espaliú," op. cit., p. 63.

25— Idem.

26— Contribution to the First Festival of Catalan Poetry, held at the Gran Price on 23 April 1970. The festival participants included Agustí Bartra, Joan Brossa, Salvador Espriu, Gabriel Ferrater, Josep Vicenç Foix, Josep Palau i Fabre, Pere Quart, Jordi Sarsanedas, Francesc Vallverdú, Joan Vinyoli, among others. *Poem:* "From the body of the Mossos d'Esquadra/ there is only one section authorized/ and considered aa force of public/ order and concretely limited to offer/ services to the Provincial Council."

27— Between December 12 and 14, 1970, some 300 intellectuals shut themselves in Montserrat Monastery as a protest against the Burgos Trial, during which a number of ETA members were sentenced to death. The materials in the Joan Brossa Fonds include several pages written by various people (Brossa's handwriting has not been identified in these pages): the transcript of what was being broadcast over the police radio around the monastery. Brossa in turn transcribed these notes, writing *Interferències*.

28— *Llaor*: "A Espanya ha estat creada aquest hivern/ Una obra mestra de l'art conceptual:/ Fer volar el cotxe del cap del govern/ Amb ella a dins............................../ .../ .. 20 de desembre de 1973". [This winter in Spain, a masterpiece/ Of conceptual art has been created:/ Blowing up the head of the goverment's car/ With him inside.../ ... December 20, 1973]. This reffers to an attack by the terrorist organization ETA, towards the then

his poetic stance even though he was neither an activist nor given to propaganda.

Interrelationship, self-referentiality, richness, and complexity, all while using simplicity as a weapon; humor, too, not as a facile gesture but as the orthopaedics that Bon spoke of. It is a means of creation carried out with no regard for the frustrating or castrating taxonomies that depend on the eye of the beholder, if in fact you need an eye to look; perhaps Brossa reminds us that it is possible to see with your ear, mouth, or nose, and that you can speak with your eyes. Brossa bursts in, interrupting and disrupting conventional narratives and languages. Magic and poetry have a lot in common. Imagination, changes, transformations, the act of making objects, words, and images appear and disappear: all participate in juggling games in which the poet keeps the ingredients, elements, words, or drawings in balance, like a recipe being reinterpreted or a musical score being experienced. Is *Pluja* a conceptual or a realist poem? Is *La guerra* [*War*][29] a poem of denunciation or a surrealist boutade? They are all of these and more. "The work of this complex artist, Joan Brossa, is marked by most incomprehensible ignorance on the part of the public and of cultural officials, disregarding and leaving in the shadows one of the most surprising, brave, and atypical careers on the Spanish scene in the last forty years. As marginal as he is marginalised…"[30] said Pepe Espaliú in 1988. Thirty years on, his words still ring true.

Brossa is a painstaking inventor of strategies, a rebel opposed to official culture, high-brow culture; he makes the most of the contradictions of the system itself, slipping and sliding between them, scattering like mercury, spreading as it goes. An anti-intellectual, he reminds us of the uncertain, impure subject in Barthes's description of himself. This impurity does not, however, derive from ambiguity, but rather from a rhizomatic territory, from the marginality that circulates in the interrelationship, in the constant intersection, in the poetic understood as a whole.

—

Head of Government: General Carrero Blanco: the so called "Operación Ogro". The detonation of explosive loads, upon the passing of his car during his daily commute from Mass to the Presidential Headquarters, left a crater on the avenue, and made the car fly to such heights that it ended up crashing inside the courtyard of a building nearby.

29— *La guerra*: "A bourgeois man dressed as a priest crosses./ A fireman dressed as a builder crosses./ I touch a very human earth./ A locksmith dressed as a barber crosses./ I eat a bit of bread/ and toss out a drink of water.", 1950.

30— Espaliú, op. cit., p. 63.

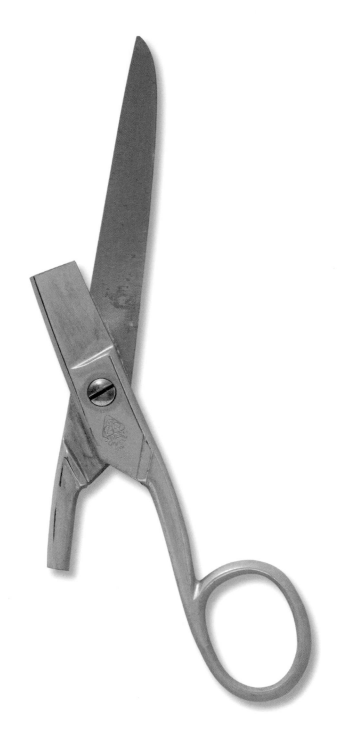

Eina morta [*Herramienta muerta—Dead Tool*], 1987 (1988). Tijeras de metal—
Metal scissors. Ed. 4/10. Colección MACBA. Consorcio MACBA. Fondo Joan Brossa.
Depósito Fundació Joan Brossa. © Fundació Joan Brossa, VEGAP, Barcelona, 2021

Poesía Brossa

Teresa Grandas
Pedro G. Romero

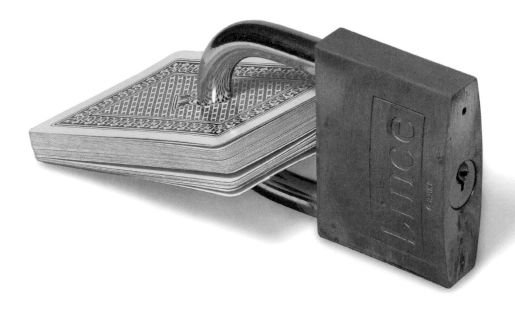

Sense atzar [*Sin azar—Without Chance*], 1988. Candado de metal y juego de naipes—Metal padlock and pack of cards. Ed. 6/10. Colección MACBA. Consorcio MACBA. Fondo Joan Brossa. Depósito Fundació Joan Brossa. © Fundació Joan Brossa, VEGAP, Barcelona, 2021

Poesía Brossa revisa el trabajo del poeta catalán Joan Brossa: una obra que es, en gran parte, visual y performativa, pero que no deja de ser la obra de un poeta. Puede parecer una obviedad reconocer en Brossa, sobre todo, a un poeta, pero creemos que es necesario ese énfasis en su modo de hacer, en su *poiesis.*

La exposición supone una revisión del trabajo de Brossa a partir de tres cualidades principales: la oralidad, lo performativo y la antipoesía, presentes desde sus primeros libros hasta sus últimas indagaciones plásticas, atravesando el teatro, el cine, la música, las artes de acción, los gestos en los que fue pionero. Uno de los mayores esfuerzos de nuestra propuesta pasa por vincular la oralidad y lo performativo al inmovilismo establecido por las convenciones museísticas. Por un lado, el reto de enfrentar la oralidad de un poeta en catalán con la traducción a otras lenguas: inglés, francés, español. Es en ese ejercicio donde adquiere visibilidad la potencia de la lengua dicha, no sólo al traducir el significado, sino también al anotar las cualidades de esta dicción.

Por otro lado, tenemos la performatividad de dicha poesía y su desglose como acción teatral. Por supuesto, los límites entre acción y representación son difíciles de establecer, pero nuestro *display* exige, al menos, perturbar la recepción estática de textos y documentos.

Brossa habla y escribe en catalán cuando el español es hegemónico por imposición política. Cuando hablamos de bilingüismo en Brossa no queremos decir que se expresara en dos lenguas, sino que nos referimos a su modo de ampliar el sentido de la lengua, de la palabra —no sólo hablada y escrita, sino también actuada y visual—. Desde el principio, por ejemplo, los textos en español aparecen en su obra como citas, *ready-mades, détournements* tomados de la prensa, de discursos oficiales o los comunicados burocráticos del régimen franquista. Es una estrategia constante en su producción, que abre una brecha profunda en la normalización de la poesía catalana desde el modernismo. Abre un espacio nuevo, su *coup de dés*: el espacio en el que la poesía suma acciones, imágenes y objetos.

Sí, me hizo Joan Brossa

Los primeros escritos de Joan Brossa datan de la Guerra Civil Española: el relato de un combate en primera línea del frente, cerca de la Batalla del Ebro, con su ejemplar del *Romancero gitano* de Federico García Lorca —la edición de 1937— en el bolsillo; la derrota republicana; la esquirla que le dañó un ojo; el tiempo muerto de su reeducación militar en los cuarteles de Salamanca, cuando entretenía a sus compañeros vestido de chino... Brossa sale de la guerra con los rasgos definidos de lo que será su poética. Su posición distintiva ante el surrealismo de *Dau al Set*, donde toma partido por Miró frente a Dalí; su giro materialista, afín al desplazamiento informalista de Tàpies y otros compañeros de viaje, y su relación con João Cabral de Melo y la larga influencia de éste en el poeta catalán configuran otro de los subrayados de nuestra revisión. No se trata únicamente de la invitación a leer a los clásicos del marxismo, el giro social y político de su poesía o la recuperación del lado menestral del lenguaje —según ha señalado el poeta Pere Gimferrer. Se trata también de un sistema de conexión con la poesía del mundo, con las derivas surrealistas, conceptuales o concretistas.

Otros itinerarios

La lectura de Brossa como antipoesía es necesaria. Lo hemos enunciado al principio: la oralidad y la performatividad están en el centro de la operación de implosión del texto poético que lleva a Brossa hacia el régimen visual. También está ahí la diferenciación entre lo que se escribe y lo que se dice, en un poeta que busca el registro popular y llano de la lengua catalana y que, además, recupera la lengua de los trabajadores y de los oficios —el uso político de la lengua—. Y, por lo mismo, la necesaria teatralización de toda habla, de todo régimen de enunciado. De ahí el interés y la ambición profesional de Brossa por el teatro, por deconstruir el gran teatro burgués catalán, por experimentar con los espacios escénicos, por el cinetismo cinematográfico —valga la redundancia— de acciones y palabras, la performance, la acción, los *happenings* —ya sean en la tradición culta que proviene del dadá y el surrealismo o en la popular de la magia, el circo o las *varietés*.

Son características del quehacer de Brossa los lenguajes convencionales, extrapolados e interrelacionados; los límites tan

desdibujados que conllevan una taxonomía infinita o, tal vez, inne-
cesaria; lo inusual, el humor, lo lúdico, lo irregular como condición.

Así, el transformismo es entendido como un acto político
que toma como referencia el fregolismo y el *striptease*, como un
acto de transformismo que se realiza frente al espectador, no
tanto en el sentido de gesto que persigue la desnudez, sino de
descubrimiento de algo oculto, como juego y gesto que eliminan
elementos para dar visibilidad a otros, o que invierten el proceso
incorporando las piezas de ropa. En un contexto en el que el
desnudo estaba prohibido, el mero hecho de mostrar el cuerpo
constituía por sí mismo un espacio de libertad.

Gestos y acciones políticas como la reivindicación de la
huelga de tranvías de 1951 (cuando la ciudadanía decidió opo-
nerse activamente al aumento de precios en plena dictadura), o
la participación en el encierro de intelectuales en Montserrat en
1970 (como protesta ante el proceso de Burgos) son algunos de
los "casos de estudio" que permiten abordar la riqueza y com-
plejidad de la *poiesis* brossiana. También el *Itinerario antiturís-
tico* por Barcelona: un viaje nocturno y alternativo que descubría
otra ciudad, realizado por primera vez en 1979. Lluís Permanyer
lo describió como una "singular peregrinación laica" que, a su
parecer, debía repetirse, por andar Brossa sobrado de "origina-
lidad, sabiduría, experiencia y sobre todo malicia, para suminis-
trar itinerarios que permitan descubrir esa *otra Barcelona*". Estos
gestos políticos/poéticos a menudo no emergen de los lenguajes
propios de las bellas artes, sino de su subversión, ruptura o
expansión.

Juegos de imágenes

Otros aspectos destacables del universo brossiano son la crítica
a la mercancía desde su comunismo, que le impidió ser asimilado
por el espectáculo *pop*, y el concepto poético del lenguaje, que le
mantuvo próximo y distante a la vez frente al arte conceptual y la
crítica institucional, de forma similar a lo que sucede con Marcel
Broodthaers. Las *Suites* (1959–1969) y los *Poemes habitables*
[*Poemas habitables*] (1970) constituyen series de carpetas en las
que la inclusión de elementos a modo de juegos o diálogos con la
página, el troquel, los objetos y las palabras confluyen en un len-
guaje poético vastísimo, basado en intervenciones mínimas. Por
otra parte, el guion para el filme *No compteu amb els dits* [*No

contar con los dedos, 1967] nos permite revisar la imbricación de lenguajes en la práctica de Brossa. En esta pieza —la primera y una de sus más fructíferas colaboraciones con el cineasta Pere Portabella— cada uno de los fotogramas es un ir y venir por su trabajo, sus textos, sus imágenes y el bilingüismo constante que cruza intemporalmente su obra.

Una recapitulación visual

La recapitulación visual sobre la producción poética brossiana, en el trabajo de los años ochenta, implosiona a partir de las tres exposiciones realizadas entre 1988 y 1989 en las galerías Mosel & Tschechow de Múnich, Joan Prats de Barcelona y La Máquina Española de Madrid —exposiciones que reconstruimos aquí—. La utilización de un dispositivo de *reenactment,* sin embargo, pretende rehuir anacronismos e innecesarios historicismos que banalicen por descontextualización. Es un momento de irrupción intensa del objeto, del poema visual.

Cuando se presentó la obra de Brossa en *Un teatro sin teatro* (2007) —exposición también producida por el MACBA— se intentó aunar una cierta filología documental con la actualidad de su poesía performativa. Brossa no aparecía sólo como un pionero de las artes de acción, desde sus tempranas veladas poéticas de finales de los años cuarenta; se trataba, también, de releer la poesía misma de Brossa desde estas cualidades teatrales. El teatro entendido como dispositivo, como un gestor fundamental a la hora de leer a Brossa, ya sea teniendo que girar el libro para alcanzar la nueva dirección de una estrofa, ya sea por la introducción de elementos visuales o por la propuesta, desde el poema, de ejecutar una acción cotidiana, un gesto político, un *gag.*

Es interesante observar cómo subsiste, en los objetos y las obras visuales de Brossa, una conexión con la palabra, con lo dicho; una relación, a veces, que procede de un doblez de raíz rousseliana o duchampiana, por atenernos a su principal actualización, y otras, una relación dialéctica, con una profunda carga política con efectos brechtianos, en jerga teatral, o benjaminianos en la práctica de las imágenes. Potenciar esta convivencia de doblez y dialéctica en su poesía y en las prácticas visuales, performativas y objetuales que la constituyen permite la complejidad y, hasta cierto punto, la continua actualidad de la poesía de Brossa.

Evidentemente, el camino entre Marx y Mallarmé, como señaló Cabral de Melo, es una de las principales vías de la poesía y el arte del siglo xx. Mallarmé y Marx, según Susan Buck-Morss, son dos vías para corregir el proyecto wagneriano de obra de arte total, otro de los grandes subrayados del siglo. Esa apelación humorística continua de Brossa a la obra de Wagner, entre la filia y la fobia, resulta fundamental para establecer su poética, su modo de hacer, su *poiesis*, al fin y al cabo.

Devolver la voz llana, menestral, lo que habla la gente. Sí, la gente habla con y sin sombrero, agiganta una A, dice una bombilla, un billete de ferrocarril, un naipe, esposas, confeti. La gente habla Brossa.

Brossa Poetry

Teresa Grandas
Pedro G. Romero

D'A a Z [*De A a Z—From A to Z*], 1970. Carpetas de cartón y tinta impresa sobre papel—Cardboard folders and printed ink on paper. Serie—Series *Poemes habitables*, 9. Posteriormente en edición facsímil—Later in facsimile edition, Barcelona, Taché Editor, 1986. Colección MACBA. CED. Fondo Joan Brossa. Depósito Fundació Joan Brossa. © Fundació Joan Brossa, VEGAP, Barcelona, 2021

Brossa Poetry surveys the work of the Catalan poet Joan Brossa—which, while largely visual and performative, always remains the work of a poet. Saying that Brossa was above all a poet may seem superfluous, but it is the key to understanding his means of creation, his *poiesis*.

The exhibition examines Brossa's work from three main angles: orality, performance, and anti-poetry. From his early books to his final visual experiments, the show includes theater, cinema, music, action art, and pioneering gestures. Among our primary aims is to challenge the rigidity of museum conventions through orality and performance. For one thing, we face the challenge of confronting a Catalan poet's orality when translated into other languages: English, French, and Spanish. It is here that the power of the spoken language is made visible, not only by translating the meaning of the words, but by emphasizing the qualities of its diction.

For another, we have the performativity of the poetry when transformed into theatrical action. It is no easy feat to establish the limits between action and representation, but our display requires us to disturb, at least, the static reception of texts and documents.

Brossa spoke and wrote in Catalan at a time when Spanish was the politically imposed language. When we talk about bilingualism in Brossa, we don't mean that he expressed himself in two languages; we refer to the way he expanded the meaning of language—not only the spoken and written word, but also performed and visual language. From the beginning, texts in Spanish appear in his work as quotes, ready-mades, *détournements*, taken from the press, official speeches, or bureaucratic announcements of the Franco regime. This is a constant strategy in his work, one that broke with the normalization of Catalan poetry from modernism onward. It opened up a new space, his *coup de dés*, in which poetry includes actions, images, and objects.

This Made Me Joan Brossa

Brossa began writing during the Spanish Civil War: his first text was an account of frontline combat, near the Battle of the Ebro, with a copy of Federico García Lorca's *Romancero gitano* [*Gypsy Ballads*]—the 1937 edition—in his pocket. The Republican defeat, the shard that damaged his eye, the time wasted during his military re-training in the Salamanca barracks, where he entertained his fellow soldiers in Chinese garb, are all things that marked him

profoundly. Brossa emerged from the war with all the traits of his poetry already well defined. Other key topics in our review are his distinctive position within the Surrealism of *Dau al Set,* where he became a follower of Miró as opposed to Dalí; his materialist reorientation in line with the Informalist shift of Tàpies and other fellow travellers; and the friendship and long-standing influence of João Cabral de Melo. The exhibition is not only an invitation to study the Marxist classics, the sociopolitical undertones of his poetry, or the artisanal aspect of his language, as the poet Pere Gimferrer defines it. Rather, it offers a system that connects Brossa's work with world poetry, with other Surrealist, Concretist, and conceptual tendencies.

Other Itineraries

Reading Brossa as anti-poetry is essential. As we said at the beginning, orality and performativity are at the center of the implosion of the poetic text that leads Brossa toward the visual realm. It marks the difference between the written and the spoken in a poet who favored the plain, popular register of the Catalan language—but who also sought to recover the language of labor and craft, the political use of language, and, therefore, the necessary theatricality of speech and enunciation. Hence Brossa's interest and professional ambitions in the theater. Specifically, he was interested in deconstructing Catalan bourgeois theater; in experimenting with the stage; in the cinematographic *cinematism* (forgive the redundancy) of actions and words, performances, happenings, whether from the high-culture tradition of Dadaism and Surrealism or the more popular traditions of magic, the circus, and variety shows.

Brossa's work is characterized by conventional extrapolated and interrelated languages; the blurred limits of an infinite, perhaps unnecessary, taxonomy; the unusual, the humorous, the playful, and the irregular.

Here, then, transformism is seen as a political act, in reference to Fregolism; and striptease as an act of transformism that is performed before an audience—not in pursuit of nudity, but in search of the occult, as a game and gesture that eliminates certain elements to make others visible, or which inverts the process by adding articles of clothing. In a context in which nudity was forbidden, simply showing one's own body constituted a space of freedom.

Political gestures and actions, such as the tram strike of 1951 (when people revolted against fare hikes during the dictatorship), or the assembly of intellectuals in Montserrat in 1970 to protest the Burgos trial, are among the "study cases" demonstrating the richness and complexity of Brossa's *poiesis*. Or the *Itinerario antiturístico* [*Anti-Tourism Itinerary*] around Barcelona, an alternative night tour of the city first organized in 1979. Lluís Permanyer described it as a "peculiar secular pilgrimage" that should become a regular event, since Brossa had more than enough "originality, knowledge, experience and, above all, malice, to create itineraries showing the *other Barcelona*." Political/poetic gestures that often emerged not from the language of fine art, but from its subversion, rupture, or expansion.

Interplays of Images

Other important aspects of Brossa's universe include his critique of merchandise from the perspective of communism, which prevented him from being assimilated into the Pop spectacle, and a poetic concept of language, which kept him simultaneously close to and removed from conceptual art and institutional critique, much like Marcel Broodthaers. His *Suites* (1959–1969) and *Poemes habitables* [*Habitable Poems*, 1970] are series of booklets in which the inclusion of elements that interact and converse with the page, dies, objects, and words configure a vast poetic language based on minimal interventions. Likewise, the script for the film *No compteu amb els dits* [*Don't Count on Your Fingers*, 1967] reveals overlapping languages in Brossa's practice. In this piece— his first collaboration with the filmmaker Pere Portabella, and one of the most fruitful—every frame recapitulates Brossa's work, texts, images, and constant bilingualism.

A Visual Recapitulation

A major visual recapitulation of Brossa's poetic work in the 1980s took place with the three exhibitions of 1988 and 1989, held in the galleries Mosel & Tschechow in Munich, Joan Prats in Barcelona, and La Máquina Española in Madrid—exhibitions that are now reconstructed here. Using a re-enactment device allows us to avoid anachronisms and unnecessary historicisms that would

risk decontextualization into banality. It was a moment of intense irruption of the object, of the visual poem.

A *Theater Without Theater* (2007)—MACBA's earlier exhibition that includes Brossa's work—attempted to link a certain documentary philology with the currency of his performative poetry. Since his poetry soirées of the 1940s, Brossa was seen not only as a pioneer of action art, but also as an artist whose poetry should be read in the key of these same theatrical qualities. Theater understood as a device, as a fundamental agent for reading Brossa, whether it means having to turn the book around to read a particular stanza, or due to the introduction of visual elements, or because the poem suggests performing an everyday action, a political gesture, a gag.

Brossa's objects and visual works relate to the spoken word. This connection sometimes arises from their twofold Roussellian and Duchampian roots, to mention the most pertinent influence, and sometimes from a dialectical relationship with strong political undertones to a Brechtian effect (as in his theatrical jargon) or a Benjaminean one (as in his image practice). Reaffirming the coexistence of doubleness and dialectics in his poetry and in his visual, performative, and objectual practices reveals the complexity and, to a certain extent, the ongoing relevance of Brossa's poetry.

Evidently, as Cabral de Melo suggested, the path between Marx and Mallarmé is one of the primary avenues of twentieth-century poetry and art. Mallarmé and Marx, as Susan Buck-Morss points out, are the counterpoint to Wagner's *Gesammtkunstwerk* or total work of art, another keystone of the century. Always in a humorous register, Brossa's love-hate relationship with Wagner is crucial to an understanding of his poetics, his means of creation, his *poiesis*.

A return to plain, popular language, the way people speak. Yes, people speak with or without a hat, draw out an A, say a light bulb, a railway ticket, a playing card, handcuffs, confetti. People speak Brossa.

Desmuntatge [*Desmontaje—Dismantling*], 1972 (1974). Litografía sobre papel, s/n—Lithography on paper, unnumbered. Edición de 300 ejemplares numerados y firmados; 300 sin firmar, y 8 H.C.—Edition of 300 numbered and signed copies; 300 unsigned, and 8 H.C. Colección MACBA. Consorcio MACBA. Fondo Joan Brossa. Depósito Fundació Joan Brossa. © Fundació Joan Brossa, VEGAP, Barcelona, 2021 47

Poemas de Joan Brossa en *Diagonal cero*

—

Glòria Bordons

Joan Brossa dedicó toda su vida a la poesía. Desde 1941 hasta 1950, escribió imágenes hipnagógicas, sonetos, prosas y piezas teatrales —a las que llamaría "poesía escénica"—, además de realizar poemas experimentales. En plena efervescencia de la revista *Dau al Set* —que fundó en 1948 junto a Antoni Tàpies, Joan Ponç, Modest Cuixart, Arnau Puig y Joan-Josep Tharrats—, Brossa conoció al poeta brasileño João Cabral de Melo, gracias a cuyos consejos dio un giro radical hacia el compromiso social, introduciendo la realidad en los poemas. El mismo Cabral fue el encargado de prologar y editar, en 1951, el libro *Em va fer Joan Brossa*, exponente de ese cambio. Si en sus inicios Brossa había publicado poco, durante la década de los cincuenta continuó escribiendo sin pausa (30 poemarios), pero sin editar un solo libro de poesía. Por ello, la publicación de *Poemes civils*, libro escrito en 1960 y que vio la luz al año siguiente, fue una sorpresa. El libro, además de la edición corriente, tuvo otra de lujo, de 90 ejemplares firmados por el autor, con un aguafuerte de Miró y cubiertas de Tàpies. A pesar de la mutilación que la censura ejerció sobre el libro, Brossa quería hacer públicos sus experimentos poéticos más osados, como manifiesta en el preámbulo:

> Este libro es uno de los primeros que publica el autor y pertenece a la fase más reciente de su obra poética —obra en curso desde hace 20 años—. El cambio que supone en la función poética habitual le induce a publicarlo en las circunstancias en que ha sido escrito. Es obvio que un mejor conocimiento del grueso de la obra ayudaría al público; pero, teniendo en cuenta la imposibilidad de una publicación global inminente, el autor ha optado por hacer pasar estos poemas en frente de experiencias anteriores que le parecen menos urgentes y que tal vez, no es de extrañar, serán consideradas más estables.

La belleza de la edición y la experimentalidad de su escritura permitió que amigos extranjeros que conocían a Brossa se interesaran en traducirlo. Esto explica que, relativamente pronto, algunos poemas pudieran ser traducidos tanto al inglés como al español y al italiano.[1]

La siguiente edición de *Poemes civils* fue en el año 1977, dentro del volumen *Poemes de seny i cabell. Triada de llibres (1957-1963),* en Esplugues de Llobregat (Barcelona) por Editorial Ariel, e incluía un prólogo de Arthur Terry, estudioso inglés de la literatura catalana. Se trataba de una selección de libros escritos entre las fechas que figuraban entre paréntesis y continuación de *Poesia rasa* (1970), un volumen que era una selección de sus libros escritos entre 1948 y 1959 (como había publicado muy poco antes de 1970, a partir de esta fecha Brossa empezó a sacar a la luz gran parte de lo que tenía escrito, pero eran tantos libros que tuvieron que pasar unos 20 años para ponerse al corriente). En esta edición, Brossa introdujo cambios respecto a la de 1961.

Los ocho poemas que aparecieron en la revista argentina *Diagonal cero* (plasmados en el facsimilar que se publica aquí) pertenecían a *Poemes civils.* Pero, en la edición de 1977, uno de los ocho poemas ("A...") no aparece. Está en otro libro de 1960: *Cau de poemes.* No tenemos certezas sobre el porqué de este y otros cambios, pero podríamos especular tanto sobre la intervención de la censura en la edición de 1961 como sobre el hecho de que Brossa hacía cambios en sus poemarios hasta el último momento. Bien pudiera ser que, al preparar la edición definitiva, el autor hubiera decidido recolocar algunos poemas, obedeciendo a su obsesión de plantear los libros como secuencias o *suites.*

Finalmente, en 1989, Visor Poesía (editorial de Madrid que contaba con la ayuda del Ministerio de Cultura) publicó el libro en catalán a partir de la edición de 1977 y una traducción al español por parte de José Batlló, que es la que aquí se reproduce. Esta edición se ha seguido reeditando (la última vez en 2013) y es la única que se puede encontrar hoy en día en librerías.

—

1— Respectivamente: traducción de Pilar Rotella y R. G. Stern, *Chicago Review* 17, núm. 4, 1965; traducción de Manuel Viola, *Diagonal cero,* núm. 15-16, 1965; y traducción de Adriano Spatola, *Malebolge,* núm. 1, 1967.

Poems by Joan Brossa in *Diagonal cero*

—

Glòria Bordons

Joan Brossa devoted his entire life to poetry. From 1941 to 1950, he wrote hypnagogic images, sonnets, prose poems, and theater pieces (which he would call "stage poetry"), as well as experimental poems. Amid the vibrant activity of the magazine *Dau al Set* (which he co-founded in 1948 with Antoni Tàpies, Joan Ponç, Modest Cuixart, Arnau Puig, and Joan-Josep Tharrats), Brossa met the Brazilian poet João Cabral de Melo, whose counsel prompted him to make a radical shift toward social engagement and incorporate reality into his poems. In 1951, Cabral himself edited and wrote the prologue for the book *Em va fer Joan Brossa*, an exemplar of this change. Early in his career, Brossa had published little; during the 1950s, he wrote incessantly (30 collections in all), but never published a single volume of poetry. In this sense, the publication of *Poemes civils*, a book he wrote in 1960 and released the following year, was a surprise. The book was granted both an ordinary edition and a luxurious one: a print run of 90 copies signed by the author, with an etching by Miró and cover art by Tàpies. Despite the book's mutilation by censorship, Brossa wanted to make public his boldest poetic experiments, as he expresses in the preface:

> This book is among the first to be published by the author and it belongs to the latest phase of his poetic work—work that has been in progress for 20 years—. Changes in his habitual poetic functions have led him to publish it under the circumstances of its writing. Clearly, the public would benefit from a broader knowledge of his œuvre; nonetheless, given the impossibility of an imminent global publication, the author has chosen to allow these poems to take precedence over prior experiences that strike him as less urgent, and which, unsurprisingly, may be deemed more stable.

The beauty of the edition and the experimentalism of his writing led certain foreign friends of Brossa's to take an interest in translating him. Fairly soon, then, various poems were translated into English, as well as into Spanish and Italian.[1]

The next edition of *Poemes civils* came in 1977, in the volume *Poemes de seny i cabell: Triada de llibres (1957-1963)*, published in Esplugues de Llobregat (Barcelona) by Editorial Ariel; it included a prologue by Arthur Terry, an English scholar of Catalan literature. This publication was a selection of books written between the dates that serve as both a digression from and a continuation of *Poesia rasa* (1970), a volume drawing on the books Brossa wrote between 1948 and 1959. (Since he had published very little prior to 1970, he began, from that date forward, to release much of his finished work, but there were so many books pending that it took 20 years to catch up). In this edition, Brossa incorporated changes to the 1961 version.

The eight poems that were printed in the Argentine magazine *Diagonal cero* (captured in the facsimile published here) belonged to *Poemes civils.* In the 1977 edition, however, one of the eight poems ("A...") does not appear. It was issued in another book from 1960: *Cau de poemes.* We cannot know for certain why this and other changes were made, but we can speculate both about censorship of the 1961 edition and about the fact that Brossa often made adjustments to his collections until the last minute. It could very well be the case that, in preparing the definitive edition, the author decided to relocate certain poems, heeding his obsession with presenting books as sequences or suites.

Finally, in 1989, Visor Poesía (the Madrid-based publishing house, aided by the Ministry of Culture) published the book in Catalan according to the 1977 edition, as well as a Spanish translation by José Batlló, reprinted here. This edition has been reissued continually (most recently in 2013) and is the only one available in bookstores today.

—

1— Respectively: translated by Pilar Rotella and R. G. Stern, *Chicago Review* 17, no. 4, 1965; translated by Manuel Viola, *Diagonal cero*, no. 15-16, 1965; and translated by Adriano Spatola, *Malebolge*, no. 1, 1967.

JEROGLIFICOS

(Transliteración) :

Gt gb rg gr n o m d t c

(Pronunciación teórica) :

Gut gabiu riga garri on quis miavit deset elsut tunc.

(Traducción) :

Hay gallos con herraduras y la flor aún dá piedras.

JOAN BROSSA

No estamos en presencia de un poeta improvisado, ni siquiera de un "revolucionario" fabricado por la moda o la cursilería, Joan Brossa es hoy uno de los poetas y escritores españoles más conscientes de que las nuevas formas son imprescindibles para la evolución del arte. Es Brossa uno de los pocos valores serios existentes que han logrado poner a España (siempre tan retrasada) al nivel de los países europeos en donde proliferan los movimientos vanguardistas encausados por un ideal común, trascender las limitaciones en búsqueda de siluetas acordes con el mundo nuevo. Joan Brossa no es tampoco el caso del poeta novel que dá sus primeros pasos, el poeta es un hombre maduro de larga militancia en el ámbito de las letras a quién la propaganda, la difusión y los premios siempre han esquivado. Brossa nació en el surrealismo, creció entre los manifiestos de Bretón y los últimos disparos de la guerra, vivió el Madrid del 35, el de Robert Desnos, Eluard, Vallejo, Neruda... Escribió en 1948 numerosas obras de teatro y guiones cinematográficos que después dificultades de distinto orden impidieron se concreten, cuando leemos alguno de esos guiones inmediatamente los relacionamos con "El año pasado en Marienbad" de Robert Grillet y Resnais, no hay dudas de que el poeta catalán ha influido en el argumento. Es quizá su idioma, porque Brossa escribe en catalán, una de las tantas causas por la que Brossa hasta hace poco era completamente desconocido. Hoy las traducciones comienzan y Brossa aumenta su prestigio en Europa, muy a pesar del silencio que se le tiende en su país. La célebre revista vanguardista belga L'VII, que se caracteriza por la importancia internacional de sus colaboradores (Beckett, Butor, Asturias, Evtuchenko, Borges, Ionesco, Durrell, entre otros tantos) publicó recientemente una excelente muestra de la poesía de Brossa; publicación que aceleró el prestigio del poeta catalán en el resto de Europa y América. Los poemas aquí reproducidos fueron traducidos por el excelente pintor español Manuel Viola, amigo y profundo conocedor de la obra de Brossa.

MARCOS RICARDO BARNATAN

POEMAS

Subir la espalda 2 cm; estrechar las caderas
1 1/2, espalda 17 1/2; alargar mangas
2 cm; una hoja de guata y una paletilla
a cada espalda; correr botones 1 cm.

En un dibujo que figure un pájaro
trazad una línea del pico
a la pata izquierda.

Guante.
Mano.

POEMA

A...
el...
d...
de 19...
He recibido... pesetas
...céntimos.

No se pagó por...
Avisado al destinatario...
el origen el...
de...
de 19...
el nuevo giro núm...
Caducado el...
POEMA
al núm... del g - 13.

Este poema
tiene dos estrofas.

Entre una y otra
hay la distancia
de un centímetro

Y arranca un llanto callado
tapándose la cara de las manos.

POEMA CON FONDO NEGRO
¿Era pastor?

A la derecha del poema, un sofá
marrón. En medio del poema,
Pierrot acostado encima de unos versos.
Atraviesa el poema Arlequín con
una paloma negra en la mano.
Entra en el poema Colombina
y arranca del sofá docenas
de agujas de hacer calcetas.
Se va.

(para Roser y David Mackay)

Estos versos están escritos
para que pasen desapercibidos como
un cristal. Estoy mirando la calle
a través del cristal de una ventana.
Mirad la calle y no veis el cristal.

Fuera y dentro de vosotros
hay un universo.

También quiero que los versos
de este poema sean idénticos
a las campanadas de los relojes
de torre que hay por todas partes
del mundo.

POEMA

BESO A UN BUEY

El tren se ha parado dentro del túnel.
¿Por qué remueves el aire con
una careta?

No es verdad, los pilones de azúcar
no hablan. ¿Pondrán el dedo
en un saco de ceniza como
un crepúsculo?

No hay montañas; yo me siento encima
de un papel. ¿Crees que los caballos
huyen por el pinar?

JEROGLÍFICOS

(Transliteración):

Gt gb rg gr n q m d t c

(Pronunciación teórica):
Gut gabiu riga garri on quis miavit deset elsut tunc.

(Traducción):
Hay gallos con herraduras y la flor aún da piedra.

HIEROGLYPHS

(Transliteration):

 Gt gb rg gr n q m d t c

(Theoretical pronunciation):
 Gut gabiu riga garri on quis miavit deset elsut tunc.

(Translation):
 There are roosters with horseshoes and the flower still yields stone.

Subir el hombro 2 cm; estrechar caderas
1 ½, hombros 17 ½; alargar mangas
2 cm; un lienzo de guata y una paletilla
en cada hombrera; pasar botones 1 cm.

En un dibujo donde figure un pájaro
trazad una línea desde el pico
hasta la pata izquierda.

*

Guante
Mano.

Lift shoulder 2 cm; tighten hips
1 ½, shoulders 17 ½; lengthen sleeves
2 cm; a cotton canvas and a shoulder blade
in every shoulder pad; spread buttons 1 cm apart.

In a sketch featuring a bird
trace a line from the beak
to the left foot.

<div align="center">*</div>

Glove
Hand.

A ...
el ...
de ...
de 19 ...
He recibido ... pesetas
... céntimos

No se pagó por ...
Avisado al destinatario ...
El origen el ...
de ...
de 19 ...
el nuevo giro número ...
Caducado el ...
al núm ... del g-13.

To ...
on the ...
of ...
19 ...
I have received ... pesetas
... cents

It was not paid by ...
Having notified the recipient ...
Place of origin...
on ...
of 19 ...
the new transfer number ...
Expired on ...
to no. ... of g-13.

Este poema
tiene dos estrofas.

Entre una y otra
hay una distancia
de un centímetro

Irrumpe un llanto callado
tapándose la cara con las manos

¿Era pastor?

This poem
has two stanzas.

Between the first and the second
is a one-centimeter
distance

It bursts into muffled tears
covering its face in its hands

Was it a shepherd?

POEMA CON FONDO NEGRO

A la derecha del poema, un sofá
marrón. En medio del poema,
Pierrot tendido encima de los versos.
Arlequín cruza el poema con
un palomo negro en la mano.
Entra Colombina en el poema
y arranca del sofá docenas
de agujas de hacer punto.

Se va.

A David y Roser Mackay

POEM AGAINST BLACK BACKGROUND

To the right of the poem, a brown
couch. In the middle of the poem,
Pierrot stretched out among the lines.
Arlequín walks across the poem with
a black pigeon in his hands.
Colombina walks into the poem
and yanks dozens of knitting
needles from the couch.

Then she walks out.

For David and Roser Mackay

POEMA

Estos versos se han escrito
para que pasen desapercibidos como
un cristal. Estoy mirando la calle
a través del cristal de una ventana.
Mirad la calle y no veréis el cristal.

Fuera y dentro de vosotros
hay un universo.

También quiero que los versos
de este poema sean idénticos
a las campanadas de los relojes
de torre que hay por todo
el mundo.

POEM

These lines were written
to go as unnoticed as
glass. I look out at the street
through the windowpane.
Look out at the street and you won't see the glass.

Beyond and inside you all
is a universe.

I also want the lines
of this poem to be just like
the chimes of clock
towers all over
the world.

BESO A UN BUEY

El tren se ha parado dentro del túnel.
¿por qué remueves el aire con
una careta?

No es verdad, los terrones de azúcar
no hablan. ¿Meterás el dedo
en un saco de ceniza como
un crepúsculo?

No hay montañas: me siento encima
de un papel. ¿Crees que los caballos
se van por el pinar?

A KISS FOR AN OX

The train has stopped inside the tunnel.
Why do you stir the air with
a mask?

It's not true; sugar cubes
don't talk. Will you stick your finger
into a sack of ash like
a dusk?

There are no mountains: I sit upon
a sheet of paper. Do you think the horses
are roaming through the pines?

Poema objecte [*Poema objeto—Object Poem*], 1967. Hojas secas y clip de metal—Dry leaves and metal clip. Editado como—Edited as *Burocràcia* [*Burocracia—Bureaucracy*], 1982 en una serie de—in a series of 10. Colección MACBA. Consorcio MACBA. Fondo Joan Brossa. Depósito Fundació Joan Brossa. © Fundació Joan Brossa, VEGAP, Barcelona, 2021

Joan Brossa

NOVEL·LA

31 litografies originals
Antoni Tàpies

Sala Gaspar
BARCELONA
1965

pp. 73-89: *Novel·la* [*Novela—Novel*], 1965. Selección de intervenciones de Joan Brossa en *Novel·la* (1965), que en la versión original incorpora 31 litografías de Antoni Tàpies—Selection of Brossa's contributions to *Novel·la* (1965), the original version of which includes 31 lithographs by Antoni Tàpies. Barcelona, Sala Gaspar, 1965. Colección MACBA. CED. Fondo Joan Brossa. Depósito del Ayuntamiento de Barcelona; Fundació Antoni Tàpies. © Fundació Joan Brossa, VEGAP, Barcelona, 2021. © Comissió Tàpies, VEGAP, Barcelona, 2021

Serie A G Nº 339555

CERTIFICACION EN EXTRACTO DE ACTA DE NACIMIENTO

Sección 1.ª

Registro civil de BARCELONA JUZGADO NUMERO GRATIS

BARCELONA

Provincia de ..

Tomo

Pág.

Folio (1)

D. ...
(Nombre y dos apellidos del nacido)

hij_O de y de
(Nombre) (Nombre)

Esta certificación sólo da fe del hecho del nacimiento, de su fecha y lugar y del sexo del inscrito.

nació en BARCELONA

el día de
(En letra)

de ...
(En letra)

...
(Para notas y otras indicaciones) (2)

...

...

...

CERTIFICA: *Según consta del folio registral reseñado al margen, el Encargado*

D. ...

.................... a de de 19......

(Firma del Secretario) *(Firma del Encargado)*

Importe de la certificación:
Ley de timbre (art. 71) (en pólizas). 2,00 ptas.
Tasas (Decretos de 18-6-59, art. 4. y
 artículo 37, tarifa 1.ª) 27,00 "
Busca (art. 40, tarifa 1.ª) "
Urgencia (art. 41, tarifa 1.ª) "
Impreso 5,00 "
 TOTAL "

(1) Se consignará el folio y no la página si se certifica de Libros ajustados al modelo anterior a la Ley vigente del Registro Civil; en otro
 caso se consignará sólo la página.
(2) Se inutilizará con una raya de tinta el espacio sobrante.
MODELO OFICIAL, de acuerdo con lo dispuesto en la Ley del Registro Civil de 8 de junio de 1957 y Reglamento para su aplicación
de 14 de noviembre de 1958.

RIVADENEYRA, S. A.—MADRID

CONSEJO GENERAL
DE
COLEGIOS MEDICOS DE ESPAÑA
Derechos autorizados por el Estado:
CINCUENTA PESETAS

CLASE 1.ª
SERIE C

PÓLIZA
DEL
ESTADO
3 PTAS.

№ 342927

Art. 35 - Apartados 16 y 17 Orden Ministerio
Gobernación de 24/1/63.
PESETAS CUARENTA Y SIETE

CERTIFICADO MEDICO ORDINARIO

Colegio de BARCELONA

D. ..

en Medicina y Cirugía, con residencia en ..., inscrito

con el número en el Colegio Oficial de Médicos de esta Provincia,

CERTIFICO: Que ...

..

..

..

..

..

..

..

..

Y para que así conste donde convenga y a instancia de

................................ *expido el presente Certificado en* *a*

................................ *de* *de mil novecientos*

ESTADES - Artes Gráficas, S. A. - MADRID

NOTA.—Ningún Certificado Médico será válido si no va extendido en este impreso, editado por el Consejo General de Colegios Oficiales de Médicos, debiendo, además, llevar estampado el sello del Colegio Médico Provincial en que este Certificado sea extendido.

- -

Certificado Médico ordinario clase 1.ª, serie A № 342927 Expedido por el colegiado núm.

............................, a de de 19..........
(Firma)

Por los méritos contraidos por

...

...

se le concede el presente

Diploma.

de de 195

IMPRESIONES DIGITALES DE LA MANO DERECHA

PULGAR ÍNDICE CORAZÓN ANULAR MEÑIQUE

RECLUTAS EN CAJA

ARA LOS QUE TENGAN CONCEDIDA PRORROGA DE 1.ª CLASE

Sufrió las revisiones reglamentarias ante la Junta de Clasificación y Re-
sión de ...
los años de 19.............. y 19.............., confirmándose su clasificación
rovisional en la de 19.............., siendo definitivamente clasificado...........
.. en la del año 19..............

El Jefe de la Caja,

ARA LOS QUE TENGAN CONCEDIDA PRORROGA DE 2.ª CLASE

Se le concedió prórroga de 2.ª clase por la Junta de Clasificación y Re-
sión el día de .. de 19.............. Se
concedió ampliación de la prórroga en los años de 19.............., de
.........., de 19.............., de 19............ y de 19.............., siendo destina-
o a Cuerpo por haber cesado en la prórroga con el reemplazo de
...

El Jefe de la Caja,

Se concentró en Caja el día de de 19..............
Fué destinado el día de, de 19..............

El Jefe de la Caja,

CUERPO DE EJÉRCITO DE CATALUÑA

REGIMIENTO ESPECIAL DE ZAPADORES

MAYORIA

D. FELIPE DE MONDEJAR FAJARDO, COMANDANTE MAYOR DEL REGIMIENTO ESPECIAL DE ZAPADORES DEL QUE ES ENCARGADO DEL DESPACHO EL Sr. Tte. CORONEL D. DIEGO RODEZNO DE ORCAJO.

CERTIFICO: Que en el día de la fecha marcha con_____el_____

por pertenecer al reemplazo de 19_____fijando su residencia en

_____Provincia

de_____calle_____

Por haber cumplido el tiempo reglamentario en filas.

Y para que conste, expido el presente en Barcelona,

a _____

V.° B.°
EL TENIENTE CORONEL
ENCARGADO DEL DESPACHO

30 días **JUNIO**

VIERNES **12**

SABADO **13**

DOMINGO **14**

Notas

Ministerio
El Secreta

Por cuanto Don
de , pre
ante el Colegio Oficial de
en concederle el presente
Título de
que autoriza al interesado para
a las Leyes y Reglamentos vi
Madrid

El Secretario tie
P. L

El Interesado.

e Comercio

General Técnico

_____, natural

de _____, ha acreditado

su aptitud y competencia, vengo

nte Comercial

r la mencionada profesión con arreglo

de 19

ca.

El Presidente de la Junta Central.

Registrado con el Nº _____

62

68

Fotografía
del
esposo

TOMO REGISTRO CIVIL

PAG..

M A T R

Celebrado el día_____ de _____

entre _____

Nacido el día *de* *de*

en *provincia de*

hijo de ..

y de ..

vecino de, *provincia de*

calle o plaza de, *núm.*

Profesión ...

Estado civil ..

(1) ..

...

(1) Si hubiesen otorgado capitulaciones matrimoniales, se indicará la fecha de
 la escritura, lugar del otorgamiento y nombre del Notario autorizante.
 Caso contrario, se hará constar que no se otorgaron capitulaciones ma-
 trimoniales.

— 2 —

⬤VINCIA DⱮ

⬤BLO DE

Fotografía
de la
esposa

ONIO

..... de mil novecientos

...

Naoida el día de de

en, provincia de,

hija de ...

y de ..

vecina deprovincia de,

calle o plaza de, núm.

Profesión ..

Estado civil ,...

...

EL ENCARGADO DEL REGISTRO,

— 3 —

EL _____

y en su nombre el _____

CONCEDO LICENCIA ABSOLUTA, por haber permanecido dieciocho años en el servicio militar, desde la fecha de su ingreso en Caja, según lo dispuesto en los artículos 18 y 33 del Reglamento aprobado por Decreto de 27 febrero 1925, al _____, hijo de _____ y de _____ _____ natural de _____ , Juzgado de primera instancia de _____ _____ , provincia de _____ , nació el día _____ de _____ de 1____, de oficio _____ , su estado _____ . Fué alistado en el reemplazo de 1___ y clasificado como _____ , habiendo prestado los servicios que se expresan al dorso.

Y por haber cumplido su compromiso en el Ejército, expido la presente en _____ a _____ de _____ de 1____

Anotado al folio _____ núm. _____

El COMANDANTE

Rodrigo Guzman

AYUNTAMIENTO DE BARCELONA - Servicio Municipal de Pompas Fúnebres

DIRECCIÓN Y OFICINAS: Campo Sagrado, 24 - Teléfono 23-14-75

PARTE DE FALLECIMIENTO Y ENCARGO DE SERVICIOS

N.° **21232**

A los efectos del artículo primero del Reglamento de prestación de los servicios fúnebres. pongo en conocimiento de ustedes que ha fallecido
D. ..., de años
de edad,. de estado, en la calle,
n.°, piso, puerta, a las horas del día

El entierro correspondiente deseo se efectúe el día, a las horas.

N.° de solicitud
Parroquia
Distrito
Juzgado
Cementerio
Despachado a las

Para dicho entierro formulo el encargo siguiente:

Servicio fúnebre Medida PESETAS

Se suplica a los señores usuarios, se abstengan de dar cualquier clase de gratificación o propina a ningún empleado, por estar terminantemente prohibida su aceptación por este Servicio.

SUPLEMENTOS

- 1.° Caja interior de zinc
- 2.° Hábito de
- 3.° lazos dedicatorias
- 4.° Crucifijo o imagen
- 5.° Túmulo, candelabros
- 6.° Mesa de firmas
- 7.° Coche de coronas
- 8.° Paños
- 9.° Gasa
- 10.° Sábana Coltrino
- 11.° Expediente traslado
- 12.° Auto furgón
- 13.° Desplazamiento y dietas
- 14.°

SUPLIDOS

- 15.° Coronas
- 16.° Coches de acompañamiento, según detalle que sigue:
 - auto a Ptas.
- 17.° esquelas, en los diarios que se detallan:
 - a) Ptas.
 - b) Ptas.
 - c) Ptas.
 - d) Ptas.
 - e) Ptas.
 - f) Ptas.
- 18.° Desinfección
- 19.° Desodorantes
- 20.° Acondicionamiento sanitario del cadáver
- 21.°

REINTEGROS del importe del

- 22.° Asistencia religiosa, con sacerdotes
- 23.° Túmulo n.° 1
- 24.° Compra o alquiler de nicho
- 25.° Derechos de cementerio
- 26.°

IMPUESTOS Y TASAS OFICIALES

- Derechos de tramitación y agenciado
- Arbitrio municipal
- Derechos médico Registro Civil, según O. M. 13-2-46
- Póliza
- Póliza para alquiler nicho
- Timbres
- Impreso certificado defunción y su tramitación
- Aranceles eclesiásticos
- Recargo Caja Previsión Laboral empleados S. M. P. F. (O. M. 9-5-53)
- Póliza Sanidad

IMPORTE TOTAL PESETAS

.Pago de los servicios, D., domiciliado en
la calle, n.°, piso, puerta,
el día Barcelona, de de 195...

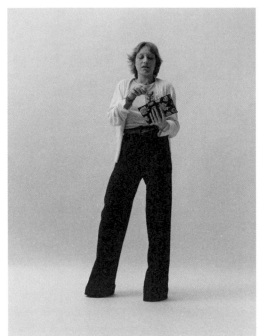 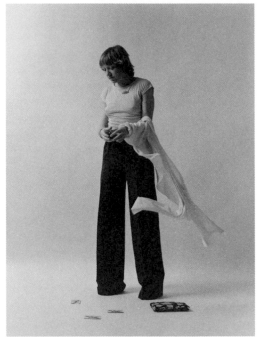

pp. 90-93: *Strip-tease català* [*Strip-tease catalán—Catalan Striptease*], 1977. Selección—Selection.
Interpretado por—Played by **Christa Leem**. Fotografías a las sales de plata de Ferran Freixa para
la publicación—Silver halide prints by Ferran Freixa for the publication *Pol·len d'Entrecuix*, 1978.

Cortesía de—Courtesy of **Ferran Freixa**. © Ferran Freixa, ᴠᴇɢᴀᴘ, Barcelona, 2021

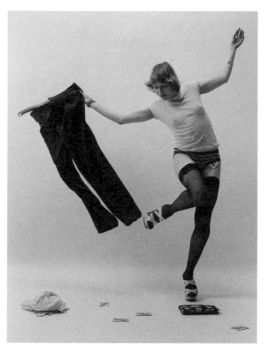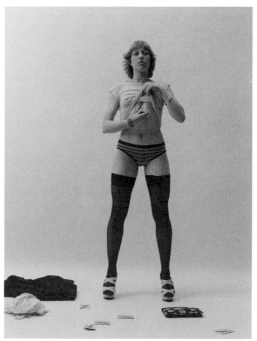

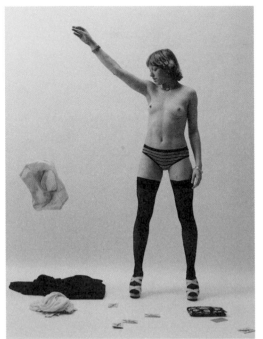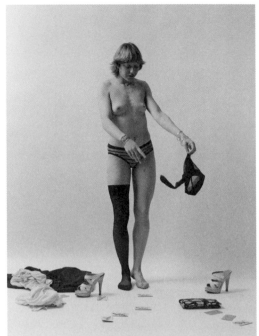

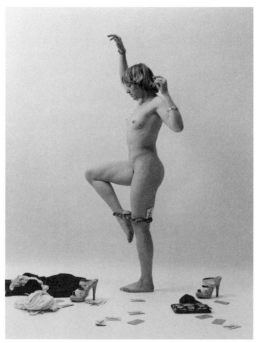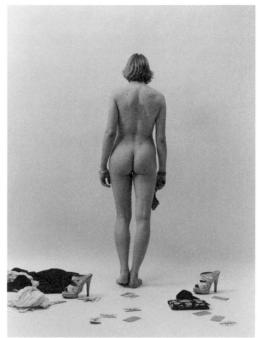

pp. 94-95: *Novel·la* [*Novela—Novel*], 1969. Libro encuadernado en tela—Cloth-bound book. Serie—Series *Poemes habitables*, 27. Colección MACBA. Consorcio MACBA. Fondo Joan Brossa. Depósito Fundació Joan Brossa. © Fundació Joan Brossa, VEGAP, Barcelona, 2021

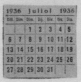

Record [*Recuerdo—Memory*], 1970. Collage y grafito sobre papel—Collage and graphite on paper.
Poemes per a una oda (1970), hoja—sheet 17r. Serie—Series *Poemes habitables,* 13. Publicado como—
Published as *Oda* [*Ode*] a causa de la censura—because of the censorship. Colección MACBA. CED.
Fondo Joan Brossa. Depósito Fundació Joan Brossa. © Fundació Joan Brossa, VEGAP, Barcelona, 2021

Espanya [*España—Spain*], 1970 (1971). Serigrafía sobre papel, s/n—Silkscreen on paper, unnumbered. Edición de—Edition of 500. Colección MACBA. Consorcio MACBA. Fondo Joan Brossa. Depósito del Ayuntamiento de Barcelona. © Fundació Joan Brossa, VEGAP, Barcelona, 2021

Brossa

Semblanza
—
Biographical Sketch

Joan Brossa
(Barcelona, España, 1919–1998)

Poeta, dramaturgo y artista plástico, Joan Brossa produjo una extensa obra. En los años cuarenta conoció al poeta J. V. Foix, uno de sus referentes literarios, y también al filósofo Arnau Puig y a los artistas Modest Cuixart, Joan Ponç, Antoni Tàpies y Joan-Josep Tharrats. Con ellos fundó el grupo y la revista de vanguardia *Dau al Set* (1948), en la que colaboró con textos surrealistas que consistían en la escritura de imágenes oníricas e hipnagógicas próximas al automatismo psíquico. Fue el inicio de una amplia obra literaria que utilizaba el lenguaje como medio de experimentación y que condujo a su autor a la poesía visual, la dramaturgia, la escultura y la performance.

Los elementos de su poesía, como la ironía, la asociación, la descontextualización y el rechazo de la diferenciación entre palabra y objeto, cristalizaron en la confección de objetos. Si bien en sus inicios surrealistas ya había construido un par de objetos tridimensionales, a partir de 1967, Brossa se dedicó plenamente al mundo de los objetos, un campo sin las restricciones propias del lenguaje que ya no abandonaría nunca. Los años ochenta y noventa fueron muy fértiles en cuanto a su producción visual, que refleja las inquietudes que se habían ido acumulando a lo largo de su itinerario poético: la búsqueda de la magia cotidiana, la denuncia social y la transgresión. Al final de su vida, Brossa recibió un amplio reconocimiento con numerosas traducciones de su obra escrita, exposiciones de su producción artística y premios, que le situaron como una de las principales figuras de la vanguardia catalana.

Joan Brossa
(Barcelona, Spain, 1919–1998)

A poet, playwright and visual artist, Joan Brossa produced an extensive body of work. In the 1940s he met the poet J. V. Foix, who would become one of his literary references, the philosopher Arnau Puig, and the artists Modest Cuixart, Joan Ponç, Antoni Tàpies and Joan-Josep Tharrats. Together they founded *Dau al Set* (1948), an avant-garde group and magazine to which Brossa contributed Surrealist texts consisting of dreamlike and hypnagogic images close to psychic automatism. It was the beginning of a significant literary œuvre that used language as a means of experimentation and led the author to embrace visual poetry, dramaturgy, sculpture and performance.

The main elements of his poetry, such as irony, association, decontextualisation and the refusal to differentiate between the word and the object, formed the basis for his creation of objects. Although he had already produced a couple of three-dimensional objects during his Surrealist beginnings, it was not until 1967 that Brossa dedicated himself fully to the world of objects, thus freeing himself forever from all linguistic restraints. The eighties and nineties were very fertile in terms of his visual production, thanks to the wide variety of concerns he had been accumulating during his poetic career: the search for everyday magic, social denunciation and transgression. In his later years, Brossa's work was widely acknowledged with translations of his written work, exhibitions of his visual production and awards. He was finally seen as one of the key figures of the Catalan avant-garde.

p. 98: *Poema experimental* [*Experimental Poem*], 1950. Martillo de hierro y madera con recortes de naipes—Iron and wood hammer with playing card cutouts. Colección MACBA. Consorcio MACBA. Fondo Joan Brossa. Depósito Fundació Joan Brossa. © Fundació Joan Brossa, VEGAP, Barcelona, 2021

Créditos de la exposición
—
Exhibition Credits

Curaduría—Curatorship
Teresa Grandas · MACBA
Pedro G. Romero

Coordinación curatorial—
Curatorial Coordination
Virginia Roy Luzarraga

Museo Universitario Arte Contemporáneo · MUAC

Producción museográfica—
Installation Design
Joel Aguilar

Salvador Ávila Velazquillo
Rafael Milla
Cecilia Pardo
Triana Jiménez

Programa pedagógico—
Pedagogical Program
Julio García Murillo

Beatriz Servín

Colecciones—Registrar
Julia Molinar

Juan Cortés
Claudio Hernández
Elizabeth Herrera

Vinculación—Development
Gabriela Fong

María Teresa de la Concha
Carolina Condés
Alexandra Peeters
Rebeca Richter

Comunicación—Media
Ekaterina Álvarez

Francisco Domínguez
Ana Xanic López
Vanessa López
Ana Cristina Sol

Curador en jefe—Chief Curator
Cuauhtémoc Medina

Museu d'Art Contemporani de Barcelona · MACBA

Curaduría—Curatorship
Teresa Grandas
Pedro G. Romero

Asistente de investigación y documentación—Research and Documentation Assistance
Llorenç Mas

Curadora adjunta—Assistant Curator
Aída Roger

Asistentes de coordinación—
Coordination Assistance
Meritxell Colina
Julieta Luna

Manager de coproducciones e itinerancias—Co-production and Itinerancy Manager
Cristina Bonet

Arquitectura—Architecture
Isabel Bachs
Eva Font

Audiovisuales—Audiovisuals
Miquel Giner
Albert Toda

Producción museográfica—
Installation Design
Eva Font

Colecciones—Registrar
Guim Català
Eva López
Ariadna Robert

Conservación y restauración—
Conservation and Restauration
Jordi Arnó
Silvia Noguer

Centro de Estudios y Documentación—Study Center
Éric Jiménez

Publicaciones—Publications
Ester Capdevila
Gemma Planell
Clara Plasencia